高等院校艺术设计类系列教材

POP广告设计（微课版）

陈静　范宏倩　李彩　编著

清华大学出版社
北京

内 容 简 介

本书理论和实际相结合,讲述了POP广告设计的基本知识,主要包括POP广告的概念、分类、功能、设计原则、构成要素、创意设计,以及与企业形象之间的关系等知识,并且针对手绘POP广告和新型POP广告进行了详细的介绍。本书内容结构完整、条理清晰,理论知识与实际案例相结合,有助于学生对POP广告设计进行深入理解和熟练应用。

本书既可作为高等院校广告学等相关专业的专用教材,也适合对POP广告设计感兴趣的普通读者阅读。

本书封面贴有清华大学出版社防伪标签,无标签者不得销售。
版权所有,侵权必究。举报:010-62782989,beiqinquan@tup.tsinghua.edu.cn。

图书在版编目(CIP)数据

POP广告设计:微课版 / 陈静,范宏倩,李彩编著. --北京:清华大学出版社,2025.6.
(高等院校艺术设计类系列教材).
ISBN 978-7-302-69031-3
Ⅰ.J524.3
中国国家版本馆CIP数据核字第20254KJ075号

责任编辑:孙晓红
封面设计:杨玉兰
责任校对:徐彩虹
责任印制:刘　菲
出版发行:清华大学出版社
　　　　　网　　址:https://www.tup.com.cn, https://www.wqxuetang.com
　　　　　地　　址:北京清华大学学研大厦A座　　邮　　编:100084
　　　　　社 总 机:010-83470000　　　　　　　　邮　　购:010-62786544
　　　　　投稿与读者服务:010-62776969, c-service@tup.tsinghua.edu.cn
　　　　　质量反馈:010-62772015, zhiliang@tup.tsinghua.edu.cn
　　　　　课件下载:https://www.tup.com.cn, 010-62791865
印 装 者:三河市铭诚印务有限公司
经　　销:全国新华书店
开　　本:190mm×260mm　　印　　张:10.25　　字　　数:246千字
版　　次:2025年6月第1版　　　　　　　　　　　印　　次:2025年6月第1次印刷
定　　价:56.00元

产品编号:099911-01

Preface 前言

现代商业的发展离不开与消费者保持密切的沟通互动，只有这样，才能使商品更加适应消费者的需求，达到销售盈利的目的。

POP广告作为沟通商品和消费者的桥梁之一，在产品的市场营销过程中起着积极的作用。POP广告不仅渗透在商品上市初期、商品市场成熟期，而且在销售后期、产品服务等领域也有所涉猎。POP广告能够向消费者传达直接的产品信息，且不拘泥于某一种类型的媒介，能够与环境密切地融合，因此POP广告是真正的终端宣传系统。

本书共分9章，下面分别介绍各章的基本内容。

第1章介绍POP广告概述，主要包括POP广告的基本概念、产生的原因和发展历程与趋势。

第2章介绍POP广告的类型，包括按使用周期、材料构成和陈列特点等进行分类。

第3章介绍POP广告的功能和设计原则，主要包括POP广告的功能、作用、产生途径及设计原则。

第4章介绍POP广告的设计要素和构成，包括POP广告的形态设计、文字设计、色彩搭配和编排设计。

第5章介绍POP广告的创意设计，包括创意的概念、创意的思维过程、创意设计的作用、创意设计的原则、创意设计的要求、创意设计的思维方法及案例赏析。

第6章介绍POP广告策划，包括广告策划的概念及特点、广告策划程序及案例赏析等。

第7章介绍手绘POP广告，包括手绘POP广告的简介、特点及优势、应用范围、制作原则及过程、工具材料、构成要素等。

第8章介绍POP广告设计与企业形象，包括企业视觉形象的设定、企业形象在POP广告中的作用等。

第9章介绍POP广告设计实战案例，选取高校参赛获奖作品，详细介绍了POP广告设计的方法与过程。

本书由河北农业大学的陈静、保定学院的范宏倩、衡水学院的李彩共同编写。本书注重图文结合，选用实用和前沿的案例，以期做到深入浅出、生动形象。然而，笔者在编写过程中深感该领域的博大精深及自己学识所限，难免力不从心，但在诸多同人的鼓励及出版社的大力支持与帮助下最终成稿，在此向他们致以诚挚的谢意。

书中难免存在不足和疏漏之处，敬请专家学者和广大读者批评指正，希望本书能对在校学生和从事该领域学习研究的人士有所帮助。

编　者
2025年3月

Contents 目 录

第1章 POP广告概述 1
- 1.1 POP广告的基本概念 4
- 1.2 POP广告的发展历程与趋势 6
- 1.3 POP广告的特性 8
- 本章小结 ... 11
- 实例课堂 ... 11

第2章 POP广告的类型 13
- 2.1 按使用周期分类 14
 - 2.1.1 长期POP广告 14
 - 2.1.2 中期POP广告 16
 - 2.1.3 短期POP广告 16
- 2.2 按材料构成分类 17
- 2.3 按陈列特点分类 21
 - 2.3.1 柜台展示POP广告 21
 - 2.3.2 壁面POP广告 22
 - 2.3.3 吊挂POP广告 22
 - 2.3.4 地面POP广告 24
 - 2.3.5 招牌POP广告 24
 - 2.3.6 柜台POP广告 25
- 2.4 按展示形态分类 26
 - 2.4.1 平面POP广告 26
 - 2.4.2 声像POP广告 26
 - 2.4.3 光电POP广告 27
 - 2.4.4 系列化POP广告 28
- 2.5 新型POP广告 29
 - 2.5.1 立体POP广告 29
 - 2.5.2 光电POP广告 34
 - 2.5.3 声像POP广告 38
- 本章小结 ... 41
- 实例课堂 ... 41

第3章 POP广告的功能和设计原则 43
- 3.1 POP广告的功能 44
- 3.2 POP广告的产生途径 49
- 3.3 POP广告的设计原则 52
- 本章小结 ... 54
- 实例课堂 ... 54

第4章 POP广告的设计要素和构成 55
- 4.1 POP广告的形态设计 56
 - 4.1.1 造型设计 57
 - 4.1.2 形体的连接方法 61
- 4.2 POP广告的文字设计 62
 - 4.2.1 概念与原则 62
 - 4.2.2 POP文字的书写方法 64
 - 4.2.3 文字设计方法 66
- 4.3 POP广告的色彩搭配 68
 - 4.3.1 色彩的基本概念 68
 - 4.3.2 色彩搭配与色彩意象 68
 - 4.3.3 店面的色彩运用 74
- 4.4 POP广告的编排设计 74
 - 4.4.1 POP广告的编排设计原则 74
 - 4.4.2 编排设计的作用 75
- 本章小结 ... 77
- 实例课堂 ... 77

第5章 POP广告的创意设计 79
- 5.1 创意的概念 81
- 5.2 创意的思维过程 83
 - 5.2.1 收集资料 83
 - 5.2.2 消化资料 84
 - 5.2.3 酝酿创意 84
 - 5.2.4 强化创意 85
- 5.3 创意设计的作用 85
- 5.4 创意设计的原则 87
- 5.5 创意设计的要求 89
- 5.6 创意设计的思维方法及案例赏析 90
 - 5.6.1 思维方法 90
 - 5.6.2 创意广告案例赏析 93
- 本章小结 ... 100
- 实例课堂 ... 101

第6章　POP广告策划 103
6.1　广告策划的概念及特点 105
6.2　广告策划的程序 106
6.3　广告策划案例赏析 107
　　6.3.1　农夫山泉广告策划案例 107
　　6.3.2　德芙广告策划案例 109
本章小结 .. 112
实例课堂 .. 112

第7章　手绘POP广告 113
7.1　手绘POP广告简介 114
7.2　手绘POP广告的特点及优势 115
　　7.2.1　手绘POP广告的特点 115
　　7.2.2　手绘POP广告的优势 116
7.3　手绘POP广告的应用范围 117
7.4　手绘POP广告的制作原则及过程 117
　　7.4.1　手绘POP广告的制作原则 117
　　7.4.2　手绘POP广告的制作过程 119
7.5　手绘POP广告的工具材料 120
　　7.5.1　笔 ... 120
　　7.5.2　纸张 ... 122
　　7.5.3　颜料 ... 123
　　7.5.4　其他工具 125
7.6　手绘POP广告的构成要素 125
　　7.6.1　文字设计 125
　　7.6.2　插图设计 126
　　7.6.3　色颜设计 127
　　7.6.4　版式设计 128
本章小结 .. 129
实例课堂 .. 129

第8章　POP广告设计与企业形象 131
8.1　企业视觉形象的设定 132
8.2　企业形象在POP广告中的应用 136
本章小结 .. 138
实例课堂 .. 138

第9章　POP广告设计实战案例 139
9.1　爱华仕箱包——"铁路" 140
　　9.1.1　产品介绍 140
　　9.1.2　设计定位 140
　　9.1.3　设计意义 141
　　9.1.4　竞品分析 141
　　9.1.5　设计影响力 142
　　9.1.6　设计理念 143
　　9.1.7　设计过程 143
　　9.1.8　设计作品空间应用展示 145
9.2　HBN——焕发新活力 145
　　9.2.1　产品介绍 145
　　9.2.2　设计定位 146
　　9.2.3　设计意义 146
　　9.2.4　竞品分析 146
　　9.2.5　设计影响力 147
　　9.2.6　设计过程 147
　　9.2.7　设计作品空间应用展示 147
9.3　娃哈哈"城市"系列 148
　　9.3.1　产品介绍 148
　　9.3.2　设计定位 148
　　9.3.3　竞品分析 149
　　9.3.4　设计理念 149
　　9.3.5　设计过程 149
　　9.3.6　设计作品空间应用展示 153
本章小结 .. 154
实例课堂 .. 155

参考文献 156

第 1 章

POP 广告概述

 微课视频

1-1

1-2

1-3

1-4

1-5

 学习要点及目标

1. 能够掌握POP广告的基本概念。
2. 了解POP广告的发展历史及未来趋势。
3. 熟知POP广告的特性。

 技能要求

要求掌握POP广告的基本概念、产生原因,以及发展历程和趋势,从而加深对POP广告的理解。

引导案例

中国第一个平面广告,刘家针铺铜版

中国国家博物馆收藏有一块中国宋代的铜版,该铜版长13.2厘米、宽12.4厘米,是用来印刷广告的青铜模版,如图1-1所示。

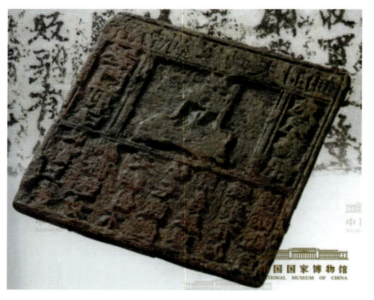

图1-1 刘家针铺铜版

铜版的上方标明"济南刘家功夫针铺",此名称下方有一只白兔,它正拿着捣药杵捣药。白兔的两侧刻着"认门前白兔儿为记"。铜版的下半部分全是文字,依次为"收买上等钢条,造功夫细针,不误宅院使用,转卖兴贩,别有加饶,请记白",如图1-2所示。

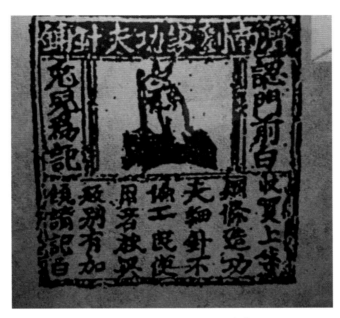

图1-2　刘家针铺铜版印刷广告

　　整个铜版上部标有"济南刘家功夫针铺",此为店铺字号,并注明了商家产地;白兔捣药图便是店铺标记,类似于现在广告的视觉识别系统,而白兔就相当于现在的产品商标。它并未局限于静态的白兔形象,而是将白兔拟人化、动态化、寓意化。当年刘家针铺选择白兔捣药作为自己店铺的标记,想来是颇有深意的。这白兔应是传说中在月宫陪伴嫦娥的玉兔,它捣药使用铁杵(或玉杵)的故事可谓家喻户晓。此图片还会让人联想到当年李白受"只要功夫深,铁杵磨成针"的启发而发奋苦读,终成诗仙的故事,从而使这一标记更加寓意深刻,情趣盎然,博得买家的喜爱。从更深的社会背景来看,旧时女红可以说是考量女子贤惠与否的重要标准,因此针这一工具的最终消费者几乎全是妇女,但她们当中识字者寥寥。如果没有图,不仅会使广告单调,可能商家的主要信息也无法传递给主要的目标顾客。而此广告不需要看文字部分,只需要一幅美图就可引起顾客注意,并使其产生兴趣,印象深刻。从这个意义上讲,这只兔子算是中国历史上第一位广告代言明星。

　　铜版中最为突出的则是针铺产品——针,在图中大概的黄金分割线上,恰好是白兔抱的铁杵。整个图有60%的空白,而"杵"结实挺拔,尤为醒目。白兔手持药杵,于钵中捣药,在这充满力度与耐心的动作中,人们自然会想到杵与针之间的关联。针之耐磨、针之力度、针之质量,均为"功夫"所制,如此品牌魅力怎能不让人称道呢?

　　整体而言,这块出现于中国宋代的广告铜版,形象生动、简洁明了,从标题、图像到文案,一应俱全,特别是仅用短短的几句广告语,就将产品的名称、原材料、质量交代得一清二楚,同时还言简意赅地介绍了济南刘家功夫针铺的经营理念、经销方式,还推出了特别优惠活动,可以说是相当完整的中国古代平面广告作品,从中能够看出现代平面广告的轮廓。这块内容丰富的济南刘家功夫针铺铜版已被专家证实是中国目前最早的广告,它为POP广告的发展注入了精神与活力。

1.1 POP广告的基本概念

POP广告是众多广告形式中的一种，POP的英文全称是Point of Purchase，意思是"购买点海报""街头广告"等，也称销售点促销广告，简称POP广告。

POP广告有广义和狭义之分。

1. 广义的POP广告

凡是在零售商店、购买场所、商业空间的周围或内部，以及在商品陈设的地方所设置的广告物料，都属于广义的POP广告。例如，商店的牌匾、店面的装潢和橱窗，店外悬挂的充气广告、条幅，商店内部的装饰、陈设、招贴广告、服务指示，店内发放的广告刊物，进行的广告表演，以及广播、录像、电子广告牌广告等。

种类繁多和样式多变是广义的POP广告的两个显著特点。广义的POP广告的案例如图1-3和图1-4所示。

图1-3　商场陈设POP广告

图1-4　牌匾POP广告

2. 狭义的POP广告

狭义的POP广告仅指在购买场所和零售商店内部设置的展销专柜，以及在商品周围悬挂、摆放与陈设的可以促进商品销售的广告媒体，也是一种商业推销技巧。其中包括新产品上市、某些商品的特别销售信息，如打折、降价、新产品促销等，如图1-5和图1-6所示。

总的来说，POP广告都是以商品和品牌经营为核心工作。本书中POP广告的概念主要是在狭义上定义的，整合了视觉语言的设计传达、广告实施与管理等广义概念，最终达到高效传达商品信息，为商业行为提供有效策略和策划服务。

从当今社会来看，POP广告已经发展成为一种商业文化，融入了艺术与经济的精髓，是一种广泛存在于现代社会当中的特色语言，包括多种广告形式和宣传形式。从整体上来看，

我们无法用具体的媒介形式与视觉形式来限定它，同时也不能以时间地点作为定义的唯一依据和标准。

图1-5　商品促销的POP广告展示　　　　　　　　　图1-6　促销

从媒介角度出发，POP广告最突出的特点在于它的传达依靠一系列视觉传达载体，而并非单一的媒介。POP广告的媒介组合体系通过不同的视觉表达方式的组合，带给我们全方位的信息传达和视觉感受，使我们形成全面综合的产品印象，从而影响我们的消费行为。它运用的不单单是广告手段和媒介手段，也包括重要的广告策略。

样式别致、制作精良、与产品卖点结合是POP广告的重要特点，这些特点能够为销售场营造热烈的销售气氛，吸引消费者视线，促成消费者购买产品，从而拉动销售业绩。因此，POP广告也被称为"无声的售货员"和"最忠诚的推销员"，如图1-7和图1-8所示。

图1-7　"无声的售货员"　　　　　　　　　图1-8　"最忠诚的推销员"

1.2 POP广告的发展历程与趋势

POP广告产生于第一次世界大战后的美国（即超级市场和自助商店出现后）。1939年，美国POP广告协会正式成立，POP广告自此获得独立的名称。20世纪30年代，POP广告在超级市场、连锁自助店频繁出现，因其显著的效果而受到商界重视。20世纪60年代后，随着超级市场这种新型销售模式向世界的扩展，POP广告也逐渐走向世界。

POP广告的发展历程可分为传统POP广告和现代POP广告两个阶段。

1. 传统POP广告

在繁荣的商业活动中，通常掺杂着种类繁多的促销和广告形式。POP广告在传统的经营活动中被广泛运用，并且具有良好的促销效果。POP广告只是一种名称，就其形式来看，POP广告在中国已经存在很久。我国古代酒家、驿站、饭馆、客栈外面挂的酒葫芦、酒旗、幡帜、幌子等，以及药店或膏药店外面挂的药葫芦、仁丹图画，均属于POP广告的一种形式。此外，过年过节时张挂的彩灯、彩带，也属于POP广告。因为它们都有购买点，同时又充满平凡、人性化的特征，是一种广泛传达信息的媒介。灯笼在中国社会中以流动形式进行宣传，突出了信息传达的个性特征和广泛的视觉感染力，成为一种长期有效的信息传达载体。中国传统的商业活动主要体现在商铺行会和集市贸易方面。在张择端的《清明上河图》中，我们可以看到广告是如何为北宋带来经济繁荣和社会发展的，如图1-9所示。在西方传统POP广告中，人们有意识地把商品按一定的形状摆放，这便是POP广告的展示雏形。此外，还有很多传统POP广告就在我们身边，例如理发店的彩柱、欧洲某些国家用猫头鹰作为标志的书店、日本饭店前的灯笼等。在现代企业经营活动中，我们仍能看到很多传统POP广告的影子，如图1-10所示。

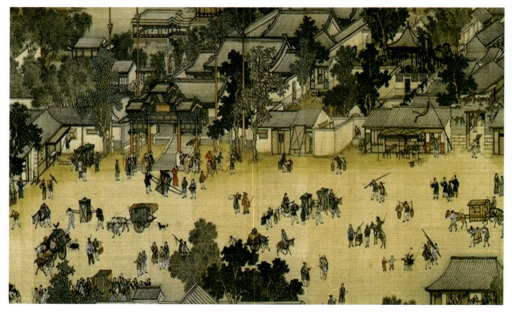

图1-9 清明上河图（局部）

图1-10　日式餐厅内悬挂的灯笼

2. 现代POP广告

现代POP广告兴起于第一次世界大战后的美国市场，随着工业时代的高速发展，各式各样的POP广告不断涌现，形成百家争鸣的态势。POP广告的设计促进了品牌传播和商业活动的发展。现代POP广告能在恰当的场合出现，并配合其他媒体宣传，更好地介绍产品。对于一些已经通过四大媒体宣传过的产品，POP广告能做出进一步的配合宣传，针对不同的消费对象进行划分，做到灵活变通。现代POP广告可以做到用不同的生动的广告传达同一种产品的信息，加深消费者对产品的了解，让产品的受众面不仅广而且深，让宣传达到锦上添花的效果，从而影响消费者的购买行为。经研究分析表明，生动化的POP广告通过对消费者视觉、听觉、味觉、嗅觉的刺激，提升产品销售额。有了POP广告营造的良好销售氛围，能否进一步引起消费者的购买冲动，关键在于商家能否灵活运用好POP广告。总的来说，现代POP广告是商品销售环节中不可或缺的一部分，如图1-11所示。

现代POP广告对比传统POP广告来说，形式更加丰富，这也是工业发展的结果。而且，POP广告的制作材料也趋向于多样化，追求样式精美、颜色鲜艳。甚至有些制作精美的现代POP广告已然是一件艺术品。

当然，现代POP广告也是从传统POP广告一步一步发展过来的，随着时代的发展和进步，相信POP广告将会成为社会的又一道风景线。

图1-11　现代POP广告展示

1.3 POP广告的特性

POP广告具有一定的特性，清楚了解和掌握其特性，对POP广告的设计、信息的传达，以及想要达到的理想宣传效果都具有重要的意义。以下是对其特性的简要阐述和分析。

1. POP广告的空间性

总体而言，POP广告占据的空间相对较小，而且样式灵活多样，可以根据具体情况做出不同程度的改变，一般较好的位置会给受众留下较深的印象，从而达到广告宣传的效果，因而选择、占据和利用有利的位置就显得尤为重要。POP广告除了能起到为商家宣传产品和服务的作用外，从另一角度看，还能起到美化环境、增强购物环境美感的作用。合理且人性化的布局甚至还能起到引导购物、为消费者节约选购商品的时间等作用，如图1-12所示。

2. POP广告的时效性

以宣传新产品、新服务、新活动为主要内容的POP广告尤其强调其时效性。及时利用POP广告进行宣传，往往可以收到事半功倍的销售效果；反之，则可能错过最有效、最合适的时机，从而降低宣传功效，使宣传效果大打折扣，如图1-13所示。

图1-12　POP广告的空间布局

图1-13　具有时效性的POP广告示例

3. POP广告的多样性

POP广告的形式五花八门，层出不穷。纷繁复杂的形式使得POP广告能适应各种环境的变化，以及满足不同商家的要求，在不同的环境中充分发挥着不同的作用，使广大消费者耳目一新，同时也起到美化购物环境、提高购物环境质量的作用。

4. POP广告的经济性

POP广告不需要投入数额庞大的广告费用，相对于投资金额，POP广告更加强调创造力和想象力。只要设计者拥有新鲜灵动的创意并将其投入到POP广告的设计中，那么各种既经济又独树一帜的个性化广告就能应运而生。

5. POP广告的易懂性

POP广告简单明了、直截了当，其强烈的视觉色彩、美丽的图案、特色的造型、幽默的动作，以及准确生动的广告语言均能直接传达出所要表达的广告信息，不会让人觉得晦涩难懂、模棱两可。另外POP广告图文并茂，图片极具冲击力，文字说明清晰，信息具体形象，易辨认、易记忆，适合不同层次的消费者，如图1-14所示。

图1-14　POP广告的易懂性示例

6. POP广告的艺术性

POP广告的表现手段众多，起着传达并强化广告信息的作用，同时，POP广告也是设计师杰出创意及其聪明才智的展现。通过POP广告，设计师可以充分展现自身的艺术个性。其新潮多变的款式、赏心悦目的图案及文字，以及鲜明亮丽的色彩，都能最大限度地体现其独特的艺术性和神奇魅力。体现POP广告艺术性的案例如图1-15和图1-16所示。

图1-15 耐克

图1-16 雨水节气

本章小结

POP广告是一种在销售现场设置的广告形式,其目的是吸引顾客的注意力,促进商品的销售。POP广告的产生源于商业竞争的加剧和消费者需求的变化,它的发展历程包括传统POP广告和现代POP广告两个阶段,现代POP广告更加注重设计、制作和宣传效果。POP广告的特性包括空间性、时效性、多样性、经济性、易懂性和艺术性,这些特性使得POP广告在销售现场具有重要的作用。商家可以通过合理运用POP广告来提高商品的销售效果。

实例课堂

1. 思考POP广告在当今商业环境中的重要性:探讨商家选择使用POP广告的原因,以及POP广告如何帮助商家与消费者建立联系。

2. 重新设计一个零售店的POP广告系列:考虑从哪些角度打破传统,引入创新元素,使用新技术或互动元素,并探讨如何将这些新技术或互动元素融入POP广告中,使其更具吸引力。

3. 为一家零售店或品牌制定一个具体的POP广告策略,明确目标受众、预期效果和执行计划。

第 2 章

POP 广告的类型

微课视频

2-1

2-2

2-3

2-4

2-5

2-6

2-7

学习要点及目标

1. 能够区分长期、中期和短期的POP广告。
2. 了解不同材质构成的POP广告各自具有的特性。
3. 熟知POP广告不同陈列方式的特点及其展示形态。

技能要求

要求能够准确地从使用周期、陈列特点等方面区分不同的POP广告,并总结其特性。

引导案例

宜家的POP广告策略

宜家是全球知名的家居品牌,其POP广告策略在推广产品和塑造品牌形象方面发挥了重要作用。

宜家的POP广告多种多样,其中最引人注目的是其创意陈列和互动体验。在店内,你可以看到各种家具被巧妙地布置成不同的生活场景,如客厅、卧室、厨房等。这些POP广告不仅展示了产品的外观和功能,还为顾客提供了一种沉浸式的购物体验,让他们能够想象家具摆放在自己家中的样子。

此外,宜家的POP广告还注重与顾客的互动。例如,在某些展区,顾客可以亲自试用家具,感受其舒适度和质量。这种互动性不仅增加了顾客对产品的了解和兴趣,还让他们对宜家品牌产生了更深的认同感。

除了店内的POP广告,宜家还通过其他媒体发布广告,如户外广告牌、社交媒体和电视广告等。这些广告通常强调品牌的核心价值观和独特卖点,如设计感、性价比和可持续性等。

宜家的POP广告策略的成功在于其创意性、互动性和多渠道传播。通过将家具展示与生活场景相结合,宜家为顾客创造了一种独特的购物体验;通过与顾客的互动,宜家增强了品牌的亲和力;通过多渠道传播,宜家提高了品牌的知名度和影响力。

2.1 按使用周期分类

POP广告在使用过程中的时间性及周期性极强。下面根据使用周期的长短将POP广告划分为三大类型:长期POP广告、中期POP广告和短期POP广告。

2.1.1 长期POP广告

长期POP广告指的是使用周期在一个季度以上的POP广告,主要包括门面POP广告,招

牌POP广告，柜台、货架POP广告及企业形象POP广告。在通常情况下，门面POP广告和招牌POP广告都是由商场的经营者来完成，由于前期投入的成本比较高，花费相对较大，因此使用周期较长。而企业形象POP广告则是因为一个企业或一个产品的诞生周期一般都在一个季度以上，所以对企业形象及产品形象起宣传作用的POP广告，也必然属于长期POP广告类型，相关案例如图2-1所示。

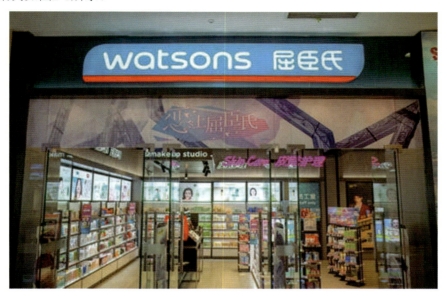

图2-1　屈臣氏

由于长期POP广告受到时间因素的限制，因此对其设计的精密度、制作水平都有相当高的要求。同时，生产成本也相对较高，通常需要数十万到上百万元的投资，相关案例如图2-2所示。

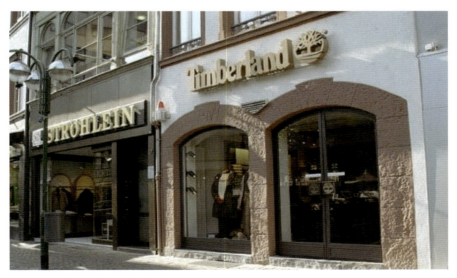

图2-2　Timberland专卖店

2.1.2 中期POP广告

中期POP广告是指使用周期在一个季度左右的POP广告类型，其中主要包括季节性商品的广告，即以商品的季节性更换为周期的广告类型。例如，服装、空调、电冰箱等因受时间限制，以及橱窗在使用周期上的限制，使得这类POP广告的使用周期也必然在一个季度左右，如图2-3所示。比如说，夏季蚊虫肆虐，我们通常更容易在超市或橱窗里看到关于防治蚊虫的相关产品的广告，而在其他季节则很少看见这些广告。这些就属于中期POP广告。

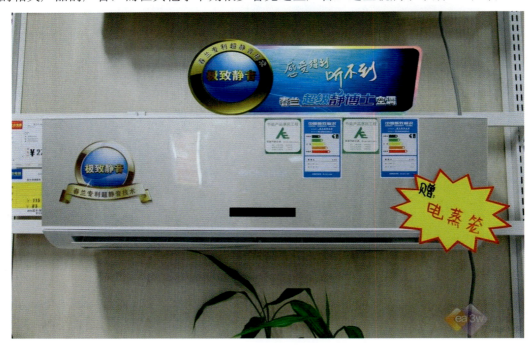

图2-3 空调POP广告

中期POP广告的设计与投资，可以在长期POP广告的投入额度下作适当的考虑。

2.1.3 短期POP广告

短期POP广告是指使用周期在一个季度以内的POP广告类型，如柜台展示的POP广告展示卡、展示架，以及商店的打折、减价海报等都属于短期POP广告。由于这类广告是依托于商店的某种商品的存在而存在的，因此其自身价值与商品的销售情况息息相关。也就是说，这些短期POP广告的主要目的是促进商品销售，一旦商品售完，这些广告也就失去了价值。特别是有些商品由于进货量及销售情况不同，可能在一天甚至几小时内售完，因此相应的POP广告的生命周期也极其短暂。

短期POP广告在设计和制作上的要求相对不高，因此投资成本也相对较小。当然，就设计本身而言，新颖、独特且符合商品自身价值的设计往往能更有效地激发消费者的购买欲望，这样就达到了短期POP广告的根本目的，如图2-4所示。

图2-4 服装POP广告

2.2 按材料构成分类

POP广告的材料多种多样,需要根据商品的具体情况来进行不同材料的选择。可以根据商品档次的高低来决定所用材料的档次。就一般常用的材料而言,主要有金属、木料、纺织面料、塑料、皮革、各种纸材及新材料等。其中,金属材料、真皮等比较耐用且稀缺的材料多用于高档商品的POP广告制作;而中档商品则多以纺织面料、塑料、人造仿皮等为原材料进行POP广告的加工制作。像真丝、纯麻等纺织面料也可作为高档的广告材料。纸材则因其加工方便、成本低廉,在POP广告的实际制作中被广泛使用。当然,纸材也有较高档的,但大部分被应用于中、低档和短期POP广告制作加工中。

当然,这只是大多数材料运用的规律,这里并不排除低档材料应用于高档设计的可能性。下面简单介绍部分材料的特性。

1. 金属

金属材料因其材质坚硬、不易变形,加之抗腐蚀性相对其他材料较强;又因其加工难度大,加之金属本身有一定价值,尤其是一些贵重金属更是价值不菲,故金属POP广告造价昂贵。较常使用的金属以铁为主,其次为钢、铝、铜。金属材料POP广告如图2-5所示。

2. 木料

木料在POP广告中通常被用来制作骨架,或是利用木材的特有质感装饰表面,使POP广告更显精致。在日本,木料POP广告成为一种品位的象征。木料POP广告也越来越受到大多数人的青睐。木料POP广告如图2-6所示。

图2-5　金属材料POP广告示例

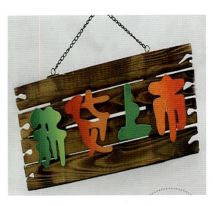

图2-6　木料POP广告示例

3. 纺织面料

纺织面料制作的POP广告不仅在费用上低于金属、木料，而且与金属、木料体现出来的粗犷、大气相比，纺织面料以其轻盈飘逸、易携带、可塑性较强、成本低廉等优势而在众多材料中广受商家青睐。这些优势都促使纺织面料POP广告在各大商场内外频繁出现，以此形成了一种统一的品牌形象来吸引消费者，从而衬托节日氛围。纺织面料POP广告如图2-7所示。

图2-7　纺织面料POP广告示例

4. 塑料

塑料作为一种新型材料在现代社会被广泛运用，各种样式新颖、性能和特质不同的塑料不断被应用于POP广告的制作中。塑料凭借其制造成本低、抗腐蚀能力强、防水耐用、可塑性强且易携带等优点在制作立体或悬挂POP广告中广受推崇，但因其无法自然降解而对环境造成影响成为塑料POP广告制作一直以来所面临的难题。塑料POP广告如图2-8所示。

图2-8 塑料POP广告示例

5. 纸材

纸是日常生活中最常用的材料之一,也是制作POP广告的基本材料。因其成本低廉、制作便捷、容易处理,因而在短期POP广告制作中被广泛运用,特别是在一些商场的临时促销或打折活动中,纸材常作为广告的主要材料。但纸材也有不足之处,如易磨损、易受潮、易变形等,受外界条件影响较大。这些也是以纸为材料制作POP广告时需要考虑的因素。纸材POP广告示例如图2-9所示。

图2-9 纸材POP广告示例

6. 新材料

新材料作为高新技术的基础和先导，应用范围极其广泛，它同信息技术、生物技术一起成为21世纪最重要和最具发展潜力的领域。POP广告想要达到吸引消费者、宣传企业的目的，创新是最有效的手段。只有给消费者眼前一亮的感觉，才能达到宣传的目的。新材料POP广告如图2-10所示。

图2-10　新材料POP广告示例

例如，PVC、PET、亚克力材质制作的台牌、立牌、透明贴、程控发光POP、超薄灯箱、立体画等，紧密结合了材料本身的光泽性和先进的UV印刷工艺，以及日光、电光、色光的视觉效果，使人感受到各种逼真自然的色彩，从而产生了栩栩如生、赏心悦目的具象形态造型和抽象形态造型。总之，新材料、新工艺、新形式的出现体现了当代POP广告的发展趋势。亚克力材质POP广告如图2-11所示。

图2-11　亚克力材质POP广告示例

2.3 按陈列特点分类

陈列的位置和方式不同会对POP广告的设计产生很大的影响。根据陈列位置和陈列方式不同，可把POP广告分为柜台展示POP广告、壁面POP广告、吊挂POP广告、地面POP广告、招牌POP广告和柜台POP广告等6个种类。

2.3.1 柜台展示POP广告

柜台展示POP广告是指放在柜台上的小型POP广告。通常因广告体与所展示商品的关系不同，而又将柜台展示POP分为展示卡和展示架两种。

1. 展示卡

展示卡一般放在柜台上或商品旁，也可以直接放在稍大一些的商品上。展示卡的主要功能是标明商品的价格、产地、等级等，同时也可以简单介绍商品的性能、特点、功能等基本信息，起到辅助售货员介绍的作用，同时也能使消费者更加直观地了解商品信息。其文字数量不宜过多，以简短的三五个字为宜，如图2-12所示。

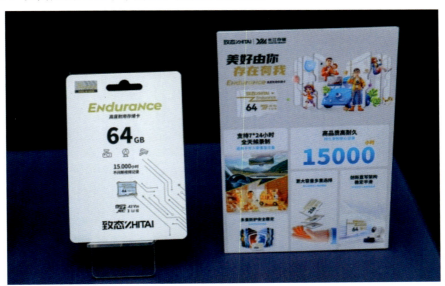

图2-12　致态PRO专业高速存储卡展示卡

2. 展示架

展示架一般放在柜台上，用于说明商品的价格、产地、等级等。它与展示卡的区别在于：展示架上必须陈列少量的商品，但陈列商品的目的并不在于展示商品本身，而是通过商品显而易见的价值来强化广告内容的说明，陈列的商品相当于展示卡上的图形元素。一旦将商品视为图片，展示架和展示卡在功能上就没有什么区别了。这里需要注意的是，由于展示架是放置在柜台上的，陈列商品的目的主要是为了说明，因此展示架上放置的商品一般都是

体积比较小的商品，并且数量以较少为宜。

因柜台展示POP广告本身受其功用和展示方式的限制，故在设计时应注意以下几点。

（1）柜台展示POP广告的目的在于说明，因此要求柜台展示POP广告必须简练、单纯、视觉效果强烈。

（2）必须注意展示平面的图形与色彩，以及文字与广告内容的有效结合。

（3）为了区别于普通意义上的价目卡片，柜台展示POP广告应以立体造型为主，价格表示为辅。

（4）立体造型在能支撑展示面或商品的同时，应充分考虑与广告内容的有效结合，如图2-13所示。

图2-13　彩妆POP展示架

2.3.2　壁面POP广告

壁面POP广告是陈列在商场或商店壁面上的POP广告形式。绝大多数POP广告都属于壁面POP广告，因为这类广告制作容易、机动性强、方便移动和运输，所以很受各大商场的青睐。在商场的空间中，除主要的壁面外，活动的隔断、柜台和货架的立面、木框的表面、门窗的玻璃面等都是壁面POP可以陈列的地方，如图2-14所示。

2.3.3　吊挂POP广告

吊挂POP广告是对商场或商店上部空间及顶层有效利用的一种POP广告类型。吊挂POP广告是在各类POP广告中使用量最大、使用效率最高的一种POP广告。因为商场作为营业空间，无论是地面还是壁面，都必须进行商品的陈列，而吊挂POP广告在商品陈列空间的向上发展上占有极大的优势。

图2-14 壁面POP广告示例

在商场内，凡是消费者视野范围内的上部空间，都可进行有效利用。另外，从展示的方式来看，吊挂POP广告除了能对天花板直接利用外，还可以对下部空间作适当的延伸利用。因此，吊挂POP广告是使用范围最大，使用效率最高的POP广告形式。吊挂POP广告的种类繁多，从众多吊挂POP广告中可以分出两类最典型的吊挂POP广告形式，即吊旗式和吊挂物式两种基本类型。

1）吊旗式

吊旗式是在商场顶部吊挂的旗帜式的吊挂POP广告。其特点是：以平面的单体在空间进行有规律的排列，使广告内容在消费者大脑中形成一定的映象，促进广告信息的传递，如图2-15所示。

图2-15 吊旗式POP广告示例

2）吊挂物式

吊挂物相对于吊旗而言，是完全立体的吊挂POP广告。其特点是：以立体的造型来提高产品形象及促进广告信息的传递，如图2-16所示。

图2-16　商场内的吊挂物式POP广告

2.3.4　地面POP广告

地面POP广告是置于商场地面上的广告体，商场外的空间地面、商场门口、通往商场的主要街道两侧等都可以作为地面POP广告的陈列场地。与柜台POP广告以陈列商品为主要功能的特点不同，地面POP广告是完全以广告宣传为目的的纯粹的广告体。

由于地面POP广告放置于地面上，而地面上又有柜台存在和行人流动，为了让地面立式POP广告有效地达到宣传的目的，而不被其他东西所淹没，因此要求地面立式POP广告的体积和高度要有一定的规模，其中高度一般要超过人的高度，在1.8～2米或者2米以上。同时，地面POP广告在位置选择上也非常重要，除了要选择位置比较突出、人流量比较大的地方之外，还要考虑地面的平整度及摆放的稳定性，不能被风吹倒。此外，由于其体积庞大，为了具有良好的支撑效果和视觉传达效果，一般都为立体柱状造型，因此在考虑立体造型时，必须从支撑和视觉传达的角度来考虑，在制作材料上也应该选择耐腐蚀且不易变形、掉色的材料，这样才能使地面POP广告稳固且具有广告效应，如图2-17所示。

2.3.5　招牌POP广告

招牌可以说是一家店面的"眼睛"，招牌作为设置于商场门外的POP广告，其主要目的在于吸引消费者进入商场购物。因此，在招牌POP广告的设计选择上，更多的商家愿意投入较多的时间和金钱。这类广告通常属于长期POP广告。但招牌POP广告的设计也不是越标新立异越好，最主要是要配合商业场所的个体特性而做整体性的规划，否则可能会起到相反的作用，如图2-18所示。

图2-17 地面POP广告示例

图2-18 招牌POP广告示例

2.3.6 柜台POP广告

　　柜台POP广告是置于商场地面上的POP广告类型。柜台POP广告的主要功能是陈列商品，需与柜台展示POP广告区分开。与展示架相比，柜台POP广告以陈列大量商品为主要目的，并在此基础上兼顾广告宣传的功能。由于柜台POP广告的造价一般都比较高，因此更适

用于一个季度以上周期的商品陈列,特别适用于专业销售商店,如钟表店、音响店、珠宝店等,如图2-19所示。

图2-19　柜台POP广告示例

柜台POP广告的设计,需要从使用功能出发,还必须考虑与人体工程学有关的问题,比如人的身高、站立取物的高度及最佳视线角度等尺寸标准。

2.4　按展示形态分类

POP广告按照展示形态的不同,可以分为平面POP广告、声像POP广告、光电POP广告和系列化POP广告4种类型。

2.4.1　平面POP广告

平面POP广告是指平面制作的POP广告,属于最传统、最简单的POP广告,具有灵活、简单、方便的特点。这种POP广告通常被描绘在纸张或是木板上面,我们所熟知的手绘POP广告采用的就是这种方式,如图2-20所示。

2.4.2　声像POP广告

声像POP广告是指利用电子屏幕或数字化演示,将高保真的声像传达给受众,从而达到传递商品信息的目的。声像POP广告的特点是制作成本高、制作周期长、技术难度大,但传达效果要远远高于平面POP广告,如图2-21所示。

POP广告的类型 第2章

图2-20 平面POP广告示例

图2-21 声像POP广告示例

2.4.3 光电POP广告

光电POP广告是指采用光电技术制作的POP广告，如利用透光材料制成的灯箱广告，或霓虹灯广告等。它的特点是视觉效果绚丽华美，能够刺激消费者的视觉反应，但制作成本较高，移动也不方便，如图2-22所示。

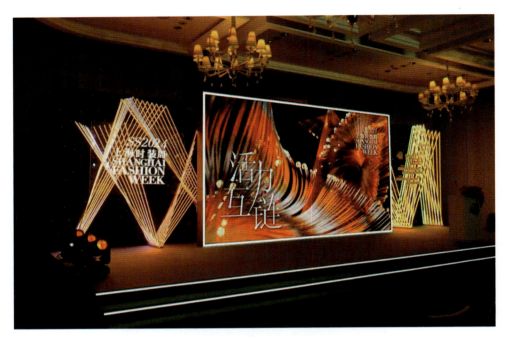

图2-22　2024上海时装周光电POP广告

2.4.4　系列化POP广告

系列化POP广告是指采用以上三种POP广告形式，全方位、多角度地将商品信息传达给受众。其特点是容易营造气氛，传达效果比较好，多为大型商场所采用，如图2-23所示。

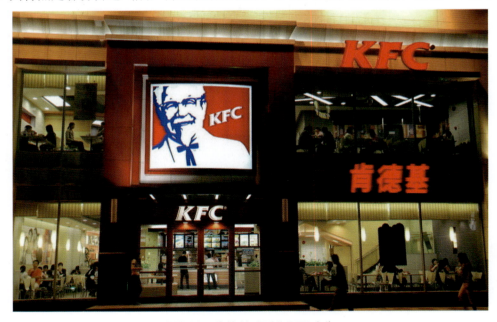

图2-23　肯德基系列化POP广告

2.5 新型POP广告

2.5.1 立体POP广告

立体POP广告不同于纯欣赏类型的雕塑或工艺摆设，它是以商业行为或形象诉求为出发点的立体设计作品，是一种实用的POP广告形式。

立体POP广告要求构成以"立"的创作为主，由基座、版面、文字、插图组成。

对于立体POP广告的设计，应充分考虑和谨慎评估放置的场所、摆放的空间、空间色彩环境等因素。

例如，使用的材质是否足够结实，是否能支撑起来并且不容易受外力影响而侧倒，广告品的制作顺序是否实用，整体外观是否美观等。立体POP广告的案例如图2-24所示。

图2-24　影院立体POP广告

1. 立体POP广告的基本构成

1）基座设计

基座的形式有很多，按形状不同可以分为半圆、圆柱、三角牌、三角柱、多边柱等；按风格不同可以分为写实、具象等，如图2-25所示。

2）版面设计

版面是表达广告诉求内容的重要因素，其设计规划对广告整体表现影响很大。

图2-25　立体POP广告基座

版面设计主要分为以下三种。

（1）在立体基座上直接设计文字、图形，省去额外版面设计。

（2）在原版面背后直接加上基座，使之立体。

（3）版面和基座各自独立设计，然后再相互结合。

版面造型又分为具象造型、不规则造型、几何图形造型等。

3）文字设计

文字能直接传达视觉信息，在与广告商沟通关于其对诉求对象的想法、表达广告设计者的感情时，文字造型设计起到了很重要的作用。文字造型通过对文字的点画、字架、行间编排等方面进行形态组合，给产品赋予一种感情，或热烈，或安静，从而吸引相应的消费者群体。同时，除了考虑文字的美观性，还要注意其易懂性。

立体POP广告的字体可分为手绘字体、剪切字体、电脑打字、转印字体等多种形式。立体POP广告文字设计案例如图2-26所示。

4）插图设计

在POP广告中插入的图片或照片就是插图。插图是POP广告中的重要题材，对形成广告主题风格、吸引观众视觉起着很大的作用，给人的第一印象的好坏直接影响着整体POP广告是否能把宣传作用最大化。插图的主要特点是形式多样。在进行插图设计时要注重对整体风格的把握，以避免因出现混搭而导致不协调的情况。插图的类型有保利龙拓印、手绘插图、电脑插图等。POP广告插图设计案例如图2-27所示。

2. 立体POP广告的基本类型

1）标牌式POP广告

标牌式POP广告泛指含有文字或图案的牌子广告形式。

图2-26 立体POP广告文字设计案例

图2-27 POP广告插图设计示例

在不同的时空环境和不同区域，标牌式POP广告可采取立、挂、悬、粘等方式进行摆放，这样能更方便地传递或表达方位和信息。

标牌式POP广告的用途很广，用于户外，可作为指示和公益宣传；用于户内则多为纯粹的标识。

标牌有木质牌、金属牌、有机牌、混合牌、发光牌等五大类。木质牌包括实木标牌和仿木标牌。金属牌包含最广，其中铜、铁、铝、锡、钛合金、不锈钢等为标牌的常用材质。标牌式POP广告示例如图2-28所示。

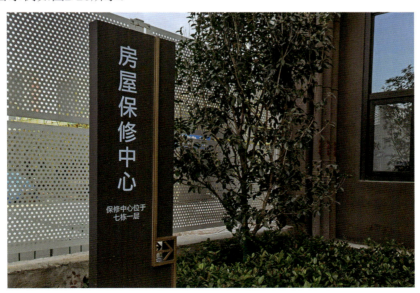
图2-28 标牌式POP广告示例

2）柜台式POP广告

柜台式POP广告形式灵活、应变性强，并可充分提供视觉、触觉的感官接触，发挥感官诉求力量，把销售主张准确且深刻地传达给消费者，有其他形式无法替代的优势。柜台式POP广告与包装式POP广告有可结合之处。

柜台式POP广告创意性强，可根据一定的目的和要求安排广告内容。

（1）以品牌形象为主的广告内容。

（2）以象征图形和插画为主的广告内容。

（3）以商品介绍和性能介绍为主的广告内容。

（4）以商品展示为主并与形象广告内容相配合。

柜台式POP广告可采用各种材料和工艺制作，造型形态富有变化。

柜台式POP广告的设计要点包括：视觉元素简练、单纯，视觉效果强烈；图文和谐；以立体造型为主，价格表现为辅，注意柜台的整体和谐，如图2-29所示。

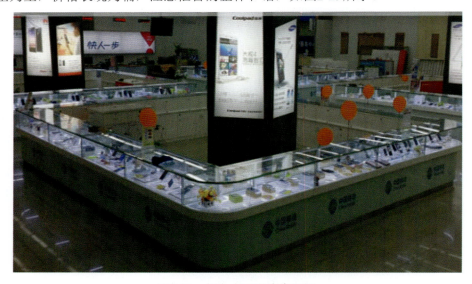

图2-29　柜台式POP广告示例

3）悬挂式POP广告

悬挂式POP广告主要放置于上部有效空间（如货架、天花板)，可以随空气流动产生动态效果，从而达到较好的展示效果。悬挂式POP广告的主要造型有宫灯形、结合产品造型、产品模型、充气造型等。

悬挂式POP广告使用的材料包括纸、厚纸板、塑料、有机玻璃、瓦楞纸、塑料板、金属等，如图2-30所示。

4）立地式POP广告

立地式POP广告专门用于展示商品，并确保商品与展示架完美结合。因其体积较大，通常采用各种坚固耐久的材料制作，同时要考虑力学等因素。立地式POP广告一般分为两种：一种是单纯性的广告，通常摆放在商店或卖场门口；另一种是展示架与广告相结合的形式，适用于大量摆放商品的场所。

图2-30　悬挂式POP广告

由于立地式POP广告体积较大，因此除需注意稳定性外，还需兼顾方便性、灵活性及空间的巧妙安排。

立地式POP广告可选择的材料包括纸、塑料、金属等。在商场或其他消费场所常见的X型展示架就是最为典型的立地式POP广告，如图2-31所示。

图2-31　立地X型展示架

5）包装式POP广告

包装式POP广告是一种广告式商品销售包装，多陈列于商品销售点，是有效的现场广告手段。一般利用商品包装盒盖或盒身部分进行特定结构形式的视觉传达设计，通过充分利用商品的外包装来达到广告效应。

包装式POP广告对于在陈列柜里展出销售的零售商品来说，是一种传统的、必不可少的、安全且廉价的方式。

包装式POP广告的结构形式，大多采用一板成型的"展开式"折叠纸盒形式，在盒盖的外表面印上精心设计的图文，打开盒盖，就会形成与消费者视线成90°角的图形画面，该画面与盒内盛装的商品相呼应，从而起到在销售现场直接对消费者产生积极影响的促销作用，相关案例如图2-32所示。

2.5.2 光电POP广告

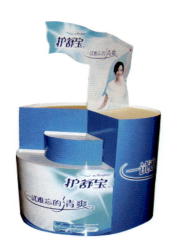

图2-32　护舒宝包装式POP广告

随着社会的发展，科技日新月异，各种高新技术和新材料也陆续出现，为广告带来了新的传播样式。电子技术在广告中的广泛应用便是其一，并且出现了以电子技术为媒介的新型POP广告——光电POP广告。光电POP广告主要依靠电子发光、光导技术来实现。

光电POP广告一般用LED、霓虹灯制作，色彩艳丽，变化形式多样，在户外广告中使用较多。例如，霓虹灯广告、LED发光广告、广场显示广告屏、太阳能广告灯箱、导光板挂牌、太阳能广告路牌、幻化灯箱、亚克力吸塑灯箱等。光电POP广告不仅综合了传统POP广告的设计特点，还展现了比传统POP广告更加新奇亮丽的视觉效果，令人耳目一新。

由于光电POP广告主要依赖电子技术，所以不推荐非专业人员动手制作，版面设计、打印输出或电脑雕刻等工作需要专业设计人员来完成，画面输出材料也需要采用专业灯箱片。

按光电安装、发光方式分类，光电POP广告主要有以下几种。

1. 间接发光POP广告

光电POP广告主要采用比较隐蔽的内藏式电子光源发射散射光，并以此来照亮画面，从而达到技术制作光电广告的效果，所用光源一般选择各种规格、形状的日光灯管或专业荧光灯管，LED与导光板如图2-33所示。此类光电POP广告又可分为箱体式和开放式。

图2-33　LED与导光板

箱体式：灯箱广告居多，制作成本低，效果好，日夜兼用，光电色彩吸引力强，且能美化店面和市容，如广场显示广告屏、太阳能广告灯箱等。有时把文字、标志或图形也做成半透明箱体，然后内藏灯光，更显趣味，但制作难度和工艺要求也相对增高，价格也更贵，如图2-34所示。

图2-34　箱体式POP广告示例

开放式：开放式光电POP广告主要采用导光性能非常好的专用导光板或有机玻璃，在导光板边框内藏光管，通过导光板导光，整体广告牌非常薄，亮度均匀，并且非常节能，还有时尚感。这类广告常用于飞机场、咖啡厅等高档场所，如图2-35所示。

图2-35　开放式光电POP广告示例

2. 霓虹灯POP广告

霓虹灯是一种既古老又现代的光电POP广告形式，属于直接式光电POP广告。它采用低熔点的钠钙硅酸盐玻璃制作灯管，根据需要设计不同的图案和文字，用喷灯进行加工，然后烧结电极，再用真空泵抽空，并根据所需颜色充入不同的稀有气体而制成。现在制造的霓虹灯更加精致，有的将玻璃管折成各种形状，制成更加吸引人的图案；有的在灯管内壁涂上荧光粉，使颜色更加明亮多彩；还有的霓虹灯装上自动点火器，使各种颜色的光依次明灭，交相辉映，使城市的夜晚变得绚丽多彩。

霓虹灯是靠充入玻璃管内的低压惰性气体，在高压电场下通过冷阴极辉光放电而发光的。霓虹灯的光色由充入的惰性气体的光谱特性决定：光管型霓虹灯充入氖气，发红色光；荧光型霓虹灯充入氩气及汞，发蓝色光、黄色光等。这两大类霓虹灯都是靠灯管内的工作气体原子受激辐射而发光的。

与其他电光源相比，霓虹灯具有高效、低温、动感强、制作灵活等特点，但也存在灯管易损坏、维修难度高等缺点。

国外大品牌对霓虹灯这种宣传方式的认可度很高，如可口可乐、嘉士伯啤酒、星巴克、555香烟等。霓虹灯灯管材料如图2-36所示。

图2-36　霓虹灯灯管材料

3. 彩灯POP广告

彩灯是人们日常生活中装点节日的常用道具，也是一种大众化的光电POP广告形式。它一般只用于夜间，属于直接式光电广告，分为单体排列彩灯和连体排列彩灯。

单体排列彩灯：将单个彩色灯泡按序排列发光，常用于勾勒物体轮廓。

连体排列彩灯：将一长串灯泡连同导线一次性注塑于彩色塑胶软管中，然后折成想要的形状，俗称"彩虹管"，一般用于文字和图案的造型制作。

彩灯POP广告表现力有限，在广告要求不高、广告经费较为有限时常用此类广告，如图2-37所示。

4. 其他光电POP广告

除了上述几种常见的光电POP广告外，还有一些在特殊场合用的光电POP广告，如幻灯广告、花灯广告、冰灯广告等，它们的应用范围不广，但在五彩缤纷的广告世界里也是必不可少的，如图2-38所示。

图2-37　彩灯POP广告示例

图2-38　花灯广告

以上介绍的各种光电POP广告在实际应用中得到了充分体现，它们为都市的夜晚增添了绚丽多彩的景象，让消费者流连忘返，如图2-39所示。

图2-39　光电POP广告的实际应用

2.5.3 声像POP广告

声像POP广告用影像做载体,通过感官营销的形式让产品广告深入人心,从而达到广而告之、令人难忘的效果,它是一种有力、直接的POP广告形式。

声像POP广告和光电POP广告一样,也属于现代科技发展的产物,它也随着电子技术的发展而发展。与光电POP广告不同的是,声像POP广告具有更大的传播效果和传播优势。从广告媒介的体现上来说,声像POP广告主要采用了CRT电子显像管、LED液晶显示屏、等离子显示屏、数码管RGB矩阵显示等数字显示技术,能在室内外进行优质画面的动态播放,而且同时还能配合广告词或音乐效果来辅助烘托画面,将声、画和谐统一于一体。

声像POP广告具备动态传播的优良品质,它传播效果好,交互性能强,版面利用率高,设备故障率低,在当代广告市场中占有非常重要的地位。但任何事情都有两面性,声像POP广告也有不尽如人意的地方,例如,声像POP广告的初期资金投入比较大,且高档设备容易遭到破坏、盗窃等,因此广告版面尺寸不能做得过大。

下面介绍几种常见的声像POP广告形式。

1. 楼宇电视广告

楼宇电视广告是一种从美国传入中国的新型声像POP广告形式。在写字楼、商业楼宇、高尔夫球场、医院、便利店的入口放置液晶电视显示屏,然后将广告信息通过这些显示屏和扬声系统进行声像广告的播放。更进一步的是,部分楼宇电视广告还在每个终端安装机顶盒以接收无线信号,可以随时直播重大新闻和体育赛事,增加了楼宇电视广告的趣味性和亲和力。甚至还有一些更高层次技术的挑战,比如,上海震撼广告传播公司在徐家汇的美罗城推出了第一批立体电视屏幕,并播放"可以让广告商品'跳出'屏幕"的立体广告。

由于楼宇电视广告具有生动的广告画面和优美的配音、背景音乐,所以这种广告形式在中国非常受欢迎,应用范围也非常广泛,如图2-40所示。

图2-40 楼宇电视广告示例

2. 闭路电视广告

闭路电视广告就是在商店的多台闭路电视上，轮流滚动播放该商店各个销售部门的商品的价格、类型、性能等信息，有意识地引导消费者前往该区域选购被推销的商品。

这种POP广告形式比较省时省力、节约费用，但其传播一般只局限于商场范围内，推销效果一般。

3. 广播广告

广播广告的广告方式与闭路电视广告一样，主要使用商店的有线广播介绍所销售商品的种类、特点及各类售后服务。虽然广播广告的传播范围只局限于商场内，而且缺乏视觉感官刺激，但由于这种方式的广告成本很低，因此几乎每个商场都在使用。

4. 电子显示牌广告

电子显示牌广告是一种利用电脑技术，将企业或产品的宣传图文信息存储在电脑程序里，利用数码显示管矩阵技术，循环播放广告内容。此外，这种广告牌能够全天候显示，并能够配合扩音器增强广告信息的传播效果，其应用案例如图2-41所示。

图2-41　中关村当代商城闭店焕新广告

有一种被称为"复合型POP广告"的形式，就是将同一个产品用多种广告形式组成的系列化的广告形式进行综合宣传，而不仅仅局限于某种单一的POP广告形式。这种复合型POP广告的优点在于：为达到目的而采取一切有效的方式来进行卖场综合宣传，宣传效果更好，但广告费用也会更高，如图2-42所示。

图2-42　复合型POP广告示例

麦当劳的POP广告策略

麦当劳是全球知名的快餐品牌，其POP广告策略在吸引顾客和提高销售额方面非常成功。

麦当劳的POP广告按使用周期可分为长期广告、中期广告和短期广告。长期广告通常用于树立品牌形象，展示品牌的独特卖点。中期广告则是为了配合新产品的推出或促销活动。短期广告则是为了应对节日或季节性活动。

在材料选择上，麦当劳的POP广告使用了多种材料。例如，金属材料用于制作标志性的金色M拱门，纸料用于制作价格标签和海报，纺织面料和塑料则常用于店内的装饰和陈列。

按陈列方式不同，麦当劳的POP广告包括柜台展示POP广告、壁面POP广告、吊挂POP广告、地面POP广告和招牌POP广告等。例如，柜台展示POP广告用于展示新品汉堡和薯条，壁面POP广告则用于宣传促销信息和品牌理念。

此外，麦当劳还利用声像POP广告和光电POP广告来吸引顾客。在店内，大型显示屏播放着最新的广告片，电子显示牌则实时更新新品信息和优惠活动。

麦当劳的POP广告策略非常多样化，从长期的品牌形象广告到短期的促销活动广告，都为顾客提供了清晰的信息和诱人的优惠。这种策略不仅提高了品牌的知名度和美誉度，还成功地吸引了大量顾客进店消费。

通过此案例的学习，希望大家能够更好地理解POP广告的分类和其不同类型的特点，以及如何在实际应用中发挥其最大的价值。

本章小结

本章主要介绍了POP广告的分类。根据应用周期的不同，POP广告可以分为长期、中期和短期三种类型。此外，POP广告的构成材料多种多样，包括金属、木料、纺织面料、塑料、皮革、各种纸材及新材料等。根据陈列位置和陈列方式的不同，POP广告还可以分为柜台展示POP广告、壁面POP广告、吊挂POP广告、地面POP广告、招牌POP广告和柜台POP广告6个种类。这些分类有助于更好地理解POP广告的特点和应用场景，为设计出更具创意的POP广告提供思路。

1. 如何结合POP广告的分类与市场趋势，进行有效的广告策划？
2. 如何平衡POP广告的创新性和实用性，以满足不断变化的市场需求？
3. 分成若干小组进行调查研究，对比分析不同材质的POP广告分别带来哪些方面的影响，并统计哪种材料在POP广告中被广泛地推崇，并探究其原因。

第 3 章

POP 广告的功能和设计原则

 微课视频

3-1

3-2

3-3

3-4

3-5

学习要点及目标

1. 掌握POP广告的功能。
2. 了解POP广告的产生途径及设计原则。

技能要求

要求掌握手绘POP广告的基本绘制工具和绘制手法。

引导案例

星巴克的POP广告策略

星巴克是全球知名的咖啡品牌，其POP广告策略在推广产品和塑造品牌形象方面发挥了重要作用。

在星巴克的POP广告中，我们可以看到多种功能的融合。首先，这些广告起到了新产品告知的作用。当推出新品时，星巴克会在店内和社交媒体上迅速发布相关的POP广告，以引起顾客的关注。其次，通过POP广告展示限时优惠或推荐搭配，星巴克成功地刺激了消费。此外，这些广告还充当了销售员的角色，通过提供详细的产品信息和搭配建议，帮助顾客做出购买决策。

星巴克的POP广告也注重营造销售氛围，无论是醒目的招牌、店内的装饰，还是员工的着装，都与品牌形象保持一致，为顾客创造了一个舒适、愉悦的购物环境。这种氛围进一步提升了品牌形象，并使顾客更容易产生购买行为。

星巴克的POP广告策略的成功在于其功能和作用的多样化，通过巧妙的创意和陈列设计，这些广告不仅吸引了顾客的注意力，还促进了销售，提升了品牌形象。

3.1　POP广告的功能

伴随商业形态的成长历程，POP广告随同商品的上市与销售，渗透到商品上市初期、商品市场成熟期、销售后期、产品服务等各个领域。POP广告在整个产品的市场过程中都起着积极的作用。它作为一门综合的视觉传达系统，强调信息排列组合与空间运用的作用，向消费者传达直接的产品信息。POP广告在销售工作中的作用如下。

1. 新产品告知

市面上绝大部分POP广告属于新产品告知类型的广告。每当新产品上市时，POP广告配合其他宣传媒体，在销售场所及其他公众场所，向消费者宣传新产品的产品特性、功能、外

观、价格等信息,让消费者记住产品品牌和产品特点,吸引消费者,刺激消费者的消费欲望,进而在最短的时间内达成销售目的。此类POP广告的设置场所主要在商场、超市、发布会场地等消费者集中的地方,如图3-1所示。

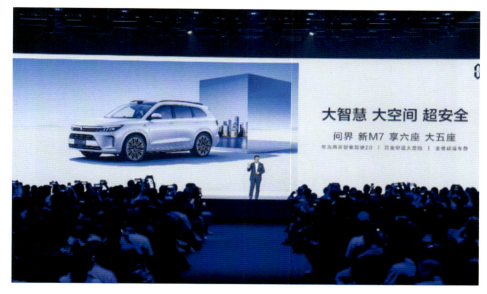

图3-1　华为新M7发布会

对于新生事物,人们普遍存在好奇和观望心理。多数人在心理上都有一探究竟的愿望,并可能进一步发展成为行为。一部分人有主动尝试和了解的意愿,而另外一些人出于自我保护和防备的基本心理,抑制住好奇心,处于观望状态。在商业买卖行为中,商家当然希望产品借助消费者积极的认知心理,形成快速有效的商品信息传达,以此来获得知名度、促成购买,进而形成利润。因此,我们看到的是新产品发布和上市时充满诱惑力的宣传。在这样的激情表现中,不可或缺的是深入细致地体察受众心理,寻找消费者的接受可能。因此,在广告宣传上,应突出商品形象和个性,倡导消费理念,反映受众的需求,注重通过POP广告形成良好的信息交流沟通渠道,切不可操之过急,盲目夸大事实、过分夸大或片面夸张,这样只会适得其反,反而会使消费者产生顾虑和怀疑。

在很多新品发布会上,我们总会见到各种色彩搭配协调的背投,以及摆放在会场入口的各种X型展示架等。这些都是起到新产品告知作用的POP广告。它们在新品发布会上被广泛应用,且往往都有统一的样式,与会场的总体风格相融合,如图3-2所示。

2. 刺激消费

在很多时候,企业虽然对产品的信息进行了广泛的宣传,但是对于消费者来说,在步入商店的那一刻,之前在各种媒体上所了解的商品信息并不会被全部记起,通常会忘掉大部分的广告内容。而在购物的过程中,身临其境的感官影响和具体的视觉感受则更轻易地影响着消费者,显得更为真实。

在超市和商场中,为了让消费者在面对琳琅满目的产品时作出选择,确定购买意向,并最终付诸购买行动,必须充分抓住消费者的兴趣点和需求点,这正是POP广告的刺激要点。

POP广告配合其他宣传媒体,通过在市场中展示设计、空间布局、信息逻辑排布等,以最恰当的视觉传达方式向消费者传达信息。它促进消费者愉快地识别、记忆、回忆,主动参与和互动,激发消费者对产品的兴趣,使他们喜欢上产品,最终促成购买。POP广告的作用主要在于刺激消费者,消费者决定购买需要经历一个过程,这其中刺激是必不可少的,也是起重要作用的,相关案例如图3-3所示。

图3-2 发布会上的新产品展示

图3-3 vivo展示

3. 充当销售员

POP广告素来有"无声销售员"与"最忠诚的销售员"的美誉,这些称呼来源于POP广

告对产品准确、真实的描述。在早期，POP广告经常使用的场所主要是超级市场。超级市场的特点是具有自主选择的购买方式，当消费者面对众多商品而难以做出选择时，摆放在商品周围和陈设在场地内的POP广告会忠实、全面地向消费者提供商品的各种信息，从而吸引消费者，最终促成购买。

在这个过程中，POP广告起到了销售员的作用。而且，POP广告不存在主观因素，更不存在工作疲劳、个人情绪等人为因素，它能高效、准确、连续地向消费者提供产品信息。POP广告忠实地记录了商品的基本信息，具有商品销售的突出优势，能够使消费者产生忠实和客观的心理印象，这是人们信赖POP广告的原因之一，相关案例如图3-4所示。

图3-4　化妆品展柜POP广告

无论是在商业领域还是公共文化领域，信息引导都尤为重要。在这样的环境中，人们希望获得什么样的信息，都能够较为容易地通过POP广告得到。在遇到信息障碍时，POP广告能够提供正确的信息引导，从而获得认同感和信赖感，这依赖于POP广告对环境的忠实描述和讲解。在公共文化领域，这种讲解和引导体现在推动了人与环境的和谐关系，加强了人们对公共文化环境和公共生活的认同感，促进了部门和政府形象的提升。

4.营造销售氛围

POP广告主要摆放在商场中，具有较强的空间覆盖力。大量色彩鲜艳和摆放规律的POP广告，使整个消费场所传递出一种强烈而和谐的消费氛围，刺激消费者的视觉感官，让消费者融入一种友好的消费环境中，从而刺激消费行为的产生。

色彩斑斓的POP广告更是一种对商场的点缀，在形形色色的POP广告的烘托下，商场显得格外热闹，对卖场的人气也起到很好的提升效果。尤其是节日的时候，商场更需要借助POP广告营造销售氛围，相关案例如图3-5所示。

图3-5　中秋月饼礼盒

5. 提升企业形象

POP广告通常是对产品及其生产企业进行共同宣传的一种方式。优秀的POP广告能够在销售环境中树立和提升企业形象。POP广告是企业VI（视觉识别系统）的重要组成部分，企业可将标识、标准字、标准色、企业形象、宣传标语等制作成POP广告的一部分，即将CIS（企业形象识别系统）中的非可视内容转化为静态的视觉识别符号，并以丰富多样的应用形式，在最为广泛的层面上进行最直接的传播。这不仅提升了企业在消费者心中的地位，还能最终促成品牌偏好，相关案例如图3-6所示。

图3-6　华为产品展

知识拓展

VI（视觉识别系统）

VI是CIS系统最具传播力和感染力的部分。设计到位、实施科学的VI，是传播企业经营理念、建立企业知名度、塑造企业形象的快速便捷途径，相关案例如图3-7所示。

6. 突出产品特点

在同类商品销售中，企业为了促进商品销售，经常会采用差异化销售策略，突出产品的个别特征，如性能、价格等。运用POP广告，通过富有创造力和表现力的图文，充分凸显产品的卖点，使之在众多同类产品中脱颖而出，进一步影响消费者的消费选择，最终达到营销目的。相关案例如图3-8所示。

图3-7　VI案例

图3-8　贵州茅台酒

3.2　POP广告的产生途径

由于POP广告具有较好的经济效益，且成本较低，因此，它虽起源于超级市场，但同样适用于一些普通商场和小型商店。也就是说，POP广告对于任何经营形式的商业场所，都具

有招揽消费者、促销商品的作用；同时，又具有提高企业知名度的作用。

POP广告有两种产生途径：一是简单手绘，二是企业专门设计。

1. 简单手绘

当POP广告仅仅是用来促进商品销售的时候，这种POP广告大多由商场的营业员或美工来完成，所以一般都较为粗糙，不太讲究质量，也很随便，从而形成了手绘POP广告的形式。比如在商店里经常能看到的大减价招牌等，如图3-9所示。

图3-9　手绘POP广告示例

一些常用的手绘工具包括马克笔、毛笔等，它们是进行POP广告绘制的主要工具，如图3-10所示。

图3-10　手绘工具马克笔

2. 企业专门设计

当需要借助POP广告对产品及企业形象进行宣传，并由此来促进销售时，POP广告的设计与制作就成了一件极严肃认真的事情。这类广告通常由企业自行完成。具体而言，企业可选择由自身的广告部及专业设计人员来设计完成，或委托专业的广告公司来完成。所以，这类广告的质量一般都相当精良，不仅具有较高的针对性，还能大批量生产，并广泛应用于与产品销售有关的所有环节，进行大范围、大规模的促销活动。

另外，对于一些长期使用的POP广告，如橱窗式POP广告、门招式POP广告等，也只有委托广告公司来设计制作，如图3-11所示。

图3-11　橱窗式POP广告示例

在我国，较早利用POP广告来树立企业和产品形象的代表企业之一便是"太阳神"。太阳神公司及太阳神产品，也因其采用了POP广告形式，再加上产品质量的因素，才最终享誉千万家。太阳神POP广告如图3-12所示。

图3-12　太阳神POP广告

3.3 POP广告的设计原则

POP广告设计的总体要求就是独特。不论何种形式,都必须新颖独特。新颖独特的POP广告能够充分展示产品的特点,使人眼前一亮,使产品在众多同类商品中脱颖而出,进而很快抓住消费者的眼球,激发他(她)们的潜在购买欲望,从而达到销售的目的。具体来讲,POP广告设计应遵循以下原则。

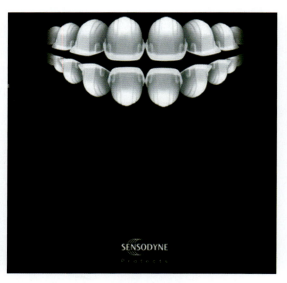

图3-13 SENSODYNE商品POP广告

1. 造型简练、设计醒目

要想在纷繁的商品中引起消费者对某一种或某些商品的注意,必须以简洁的形式、新颖的格调、鲜明的色彩突出形象,相关案例如图3-13所示。

2. 重视陈列设计

POP广告是企业经营环境文化的重要组成部分,合理的商品陈列能使POP广告发挥出最大的效用。因此,POP广告的陈列设计在企业宣传中尤为重要。POP广告的陈列设计要有利于树立企业形象,要能加强和渲染购物场所的艺术气氛,从而感染消费者,使之产生购买欲。郑州亚细亚商场的POP广告就是一个比较成功的案例,它曾成功地营造了"中原地带的江南风采"这一艺术格调,在广大消费者心目中塑造了良好的企业形象。在20世纪90年代的中国商业史上,郑州"亚细亚"是不可或缺的一页。90年代初,刚刚诞生的亚细亚,在郑州挑起了一场广受全国商界瞩目的"商战"。它以集体的创新对抗国营的豪放,以另辟蹊径对抗正统的固有不变,引起了商界内外的好奇和不少有识之士的赏识。它更成为国内首家在中央电视台做广告的商场。亚细亚在零售业服务、管理、营销理念及方法、手段上大胆创新,吸引全国各地的商业单位及其他团体去取经,如图3-14所示。

3. 强调现场广告效果

当然POP广告自身也有其局限性。
(1)媒体影响面较小。
(2)数量很多,导致杂乱无章。
(3)设计要求高,一般的POP广告不够出彩。

因此,设计POP广告时需要强调现场广告效果,让产品快速建立起和谐良好的心理联系,进而促进产品销售,相关案例如图3-15所示。

图3-14 亚细亚商场

图3-15 Xiaomi Civi3新品发布会

小米之家如何利用POP广告提升销售

小米之家是小米的线下零售店,通过巧妙的POP广告策略,它在竞争激烈的市场中脱颖而出,具体策略如下。

(1) 新产品告知:每当有新产品上市,小米之家会在店内设置醒目的POP广告,以吸引顾客的注意力。这些广告通常包含新产品的特点、功能和价格信息,能使顾客对新上市的产品有全面的了解。

(2) 刺激消费:通过POP广告展示限时优惠、折扣,激发顾客的购买欲望。这些广告通常设计得非常吸引人,而且信息简洁明了,使顾客能够迅速做出购买决策。

(3) 充当销售员:小米之家的POP广告还会提供产品使用指南、搭配建议等附加信息,帮助顾客更好地选择产品。这种"销售员"的角色使顾客感受到了更贴心的服务,从而增加了他们在小米之家的购买意愿。

(4) 营造销售氛围:通过POP广告的陈列和布局,小米之家营造了一种充满活力和创意的购物氛围。这种氛围能使顾客感到愉悦,并激发他们的购买欲望。

(5) 提升企业形象:POP广告不仅能宣传产品,还能通过展示小米的企业文化和价值观来提升品牌形象。例如,POP广告可能会强调小米的环保理念、社会责任等,使顾客对品牌产生更深的认同感。

(6) 突出产品特点:针对不同类型的产品,POP广告会采用不同的设计风格和陈列方式,以突出产品的特点。例如,对于智能手机,POP广告可能会展示拍照功能、处理器性能等卖点;对于智能家居产品,则强调其便利性、节能环保等特点。

本章主要探讨了POP广告的功能、作用、产生途径和设计原则。POP广告具有多种功能,如新产品告知、刺激消费、充当销售员、营造销售氛围、提升企业形象和突出产品特点等。同时,POP广告也具有引导、连接和刺激购买结果的作用。POP广告可以通过简单手绘或企业专门设计两种方式产生。在设计和制作POP广告时,需要遵循造型简练、设计醒目、重视陈列设计和强调现场广告效果等原则。通过了解POP广告的功能、作用和设计原则,企业可以更好地运用POP广告策略,从而提升品牌形象和销售效果。

实例课堂

1. 探讨POP广告如何引导、连接和刺激购买结果,以及这些作用对消费者决策的影响。
2. 思考POP广告的简单手绘和企业专门设计两种产生途径的特点和适用场景,以及如何根据企业需求和市场状况选择合适的产生途径。
3. 实地调查周边环境中的POP广告,分析其产生渠道,尝试进行POP广告手绘创作。

第 4 章

POP 广告的设计要素和构成

 微课视频

4-1

4-2

4-3

4-4

4-5

4-6

 学习要点及目标

1. 了解POP广告的设计要素和构成要素。
2. 掌握POP广告的不同结构形态设计方法及各种形体的连接方法。
3. 掌握POP广告的文字设计原则、色彩搭配原则及编排设计原则。

 技能要求

要求了解POP广告不同形态的连接方法，同时熟知POP广告的文字设计及色彩搭配原则。

 引导案例

可口可乐的圣诞主题POP广告

在圣诞节期间，可口可乐为了吸引消费者，推出了一系列富有创意的POP广告。

首先，这些广告的形态设计非常独特。它们采用了立体造型，通过折叠和结构设计，制作出了一个个可爱的圣诞老人和雪人形象。这些形象不仅吸引眼球，还传递了节日的温馨和欢乐。

在文字设计上，可口可乐巧妙地运用了红色的背景和白色的文字，形成了强烈的对比。文字内容简洁明了，突出了圣诞主题和可口可乐的品牌特点。同时，这些文字还采用了艺术化的字体和装饰，增强了广告的艺术美感。

在色彩搭配上，可口可乐选择了红色和白色作为主色调，与圣诞节的氛围相呼应。红色代表了热情和活力，白色则给人清爽、纯净的感觉。这种色彩搭配不仅突出了可口可乐的品牌形象，还营造出了温馨、祥和的节日氛围。

在编排设计上，可口可乐的POP广告遵循了分清主次的原则。广告中的主题形象、品牌标志和宣传语都是重点突出的元素，通过合理的布局和排版，让整个广告看起来既简洁又富有层次感。

可口可乐的圣诞主题POP广告策略非常成功，通过创意的形态设计、文字设计、色彩搭配和编排设计，这些广告不仅吸引了消费者的注意力，还激发了他们的购买欲望。同时，这些广告还强化了可口可乐的品牌形象，提升了品牌忠诚度。

通过以上案例，希望同学们能够更好地理解POP广告的设计要素和构成，以及如何在实际应用中发挥其最大的价值。

4.1 POP广告的形态设计

POP广告的形态设计包含了造型的设计和形体连接，其中造型设计是指如何利用平面或立体设计完成广告的创意设计。

4.1.1 造型设计

良好的造型设计是POP广告整体设计的第一步。从整体造型来看，POP广告造型设计可以概括为平面形态设计和立体形态设计两种类别。

1. 平面形态设计

平面形态设计是指以各种平面图形为基础进行的设计。常见的平面图形包括正方形、矩形、圆形、三角形等。平面形态设计是在这些基本图形的基础上进行造型处理，从而制作出不同风格的POP广告。

（1）外形设计。外形设计是指以某一种基本图形为基础，对平面外形进行造型设计与处理。其主要针对平面图形的角和边缘，通常运用切割的方法进行形态设计，如图4-1所示。

（2）面形设计。面形设计是指以某一种平面基本图形为基础，对面形进行各种造型处理。主要是采用镂空技术和凹凸方式在平面范围内进行造型处理。由于平面图形本身的区域较宽阔，因此可塑性非常强，创作空间也比较大，如图4-2所示。

图4-1 外形设计

图4-2 面形设计

（3）折叠设计。以纸张作为主要的造型材料，能够使单纯的平面通过折叠形成一种富有层次感的造型，折叠的造型取决于设计的方法，同一种纸张可以设计出很多种不同形态的造型，如图4-3所示。

图4-3 折叠设计

2. 立体形态设计

立体形态设计是在对立体的基本形态、形态要素和形态造型元素了解的基础上，进一步展开的形态设计。立体形态包括立方体、柱体、锥体和简单的多面体等。形态要素是指立体形态的面、角、棱。通过对这些形态要素的改变和加工，使之呈现出不同的立体形态，如图4-4所示。

图4-4　立体形态设计

（1）形态造型。形态造型是指对封闭形态的造型与处理。在基本形态结构的基础上分别以面、棱、角等不同的造型区域，运用适当的造型处理方法取得所需要的造型形态。同时由于面、角、棱等不同的造型区域基本形态要素特征的差异性，造型的处理也应根据实际情况区别对待，如图4-5所示。

图4-5　形态造型

（2）空间造型。空间造型是运用形态造型元素的面形、体块和杆件实施的造型与处理。在对形态造型元素处理方面，面形、体块和杆件也具有不同的处理与变化。如形态样式、大小、厚薄、长短，以及弯曲、凹凸程度的变化等，如图4-6所示。就具体的空间造型而言，一般是先确定了基本的形态，然后再通过面形空间造型、体块空间造型、杆件空间造型和综合形态空间造型等方面加以具体处理。

图4-6 空间造型POP广告

（3）结构造型。结构造型主要是指在整体造型方面具有构造关系的造型与处理。通常分为拉力与压力造型和连接结构造型两种，如图4-7所示。

图4-7 连接结构造型

（4）折叠结构造型。折叠结构造型包括单纯的折叠结构造型和折叠与插接结构相结合这两种基本类型，这里主要针对的是各种纸张材料运用折叠结构方法制作出立体造型的效

果。其中折叠结构、形态大小与结构处理、纸张薄厚与结构处理关系，都会影响到立体折叠形象的整体效果，如图4-8所示。

图4-8　折叠结构造型

（5）结构设计与其他形态。这里主要指的是运用恰当的结构造型方法与其他物品进行巧妙结合，构成一个和谐的整体。如各种产品的形态、纸盒包装、容器包装和商品陈列架形态，依照其形态去思考结构设计和整体造型，以两种形态结构所形成的相互吻合的整体关系为佳。在具体操作方面，为了突出商品经营中的POP广告功能与作用，设计的表现风格及相关的广告内容须与形态保持一致，两者结合要相互贴切且牢固，使其成为一个和谐的造型整体，如图4-9所示。

图4-9　结构设计

4.1.2 形体的连接方法

一个POP广告的形体，可能要用到多种的连接方法，下面介绍两种比较通用的连接方法：一种是基本连接方法，另一种是纸的无胶连接。

1. 基本连接方法

不同的材料，物体的连接方法有所不同，一般情况下可以分为固定连接和非固定连接两种。

1）固定连接

榫接：利用物体的局部凹凸进行连接，通常用作石材、木材等材料的连接。

铆接：把要连接的材料或器具打眼，用铆钉穿在一起并使之连接的方法。通常用作质地较软的金属制品。

焊接：用加热、加压和焊锡等方法把金属固定和连接在一起的方法。通常这种方法适用于大部分的金属物质，如图4-10所示。

图4-10　Senmai焊接标识

对于有些金属也可以采用胶水、糨糊等材料进行连接固定，但连接强度远低于上述几种连接方法。

2）非固定连接

滑接：可以在连接接触点上滑动或滚动的连接方法。

搭接：材料的重复叠置，依靠材料的重力和摩擦力维持固定的连接方法。

插接：靠材料的结构设计和摩擦力维持固定或连接的连接方法。

铰接：像铰链一样在连接点上可以上下左右地旋转，但在连接接触点上不能有较大的位移。

2. 纸的无胶连接

纸的无胶连接是指利用在平面上设计的各种巧妙结构，不借助任何胶水类材料而将纸张连接固定的方法。这种设计避免了胶水脱落或是胶水影响美观的现象。这种方法设计出的POP广告更为人们所喜爱，如图4-11所示。

图4-11　纸的无胶连接

4.2　POP广告的文字设计

　　Pop广告文字设计是POP广告造型设计中的一个重要环节，它要求文字既要夸张醒目，又要清晰易读，以便有效地吸引顾客的注意力并传达广告信息。

4.2.1　概念与原则

　　文字的设计是根据不同的功能需求和目标，对文字按一定的设计规律加以整理和编排，使之成为富有美感的文字，文字的设计应遵循以下几点。

1．清晰准确

　　不管是汉字还是其他国家的语言，都是经过历史的沉淀流传下来的，都是有一定的结构规律的。字体设计首要的原则就是要清晰准确，简单明了地传达出商品信息，使消费者能在第一时间获取商品的有用信息，相关案例如图4-12所示。不可随意删改笔画，否则可能错误地传达商品信息。

2．具有艺术美感

　　字体的设计与其他艺术作品一样，都是通过自身的美感来吸引消费者。字体的艺术性，不仅要求字体美观大方、简明易读，还要避免过分夸张，如图4-13所示。

3．独具个性

　　好的字体不仅仅要求清晰准确，还要具有自身的特色。只有让人眼前一亮的文字才会

有好的宣传效果。极富个性特色的文字带来的独特视觉效果能够大大提高POP广告的艺术美感，如图4-14所示。

图4-12　義和楼

图4-13　夸张字体设计

图4-14　极富个性特色的文字

4. 体现商品特色

文字设计应依附于商品特点，尽可能体现商品特色，并对目标对象具有明确的指向性功能。例如，中国联通的Logo以传统的中国结为设计原点。中国结是幸福安康的象征，体现了人们追求"真、善、美"，以及彼此携手共进的良好愿望，这与中国联通的品牌理念相契合。另一方面，"联通"一词寓意连绵不断、四通八达，象征着通向全球的通信网络，如图4-15所示。

图4-15　联通Logo

4.2.2　POP文字的书写方法

1. 放弃汉字正常的比例框架结构

POP字体设计的精髓即创新灵活，这就需要将汉字从另外一个美学角度重新书写，常用手法有头大身小，左高右低，反转偏旁与部首间架结构等。

2. 转笔

POP字体绝大多数情况下需要把原来折画的笔画书写为圆笔画，如图4-16所示。

图4-16　POP字体

3. 字距

POP字体书写时，字与字之间没有字距，通常采用前字压后字的手法，即前字的右边或

下边的笔画与后字左边或上边的笔画形成一定的遮盖关系。也可采用一些装饰手法使字与字之间关系紧密，无需考虑字距问题，如图4-17所示。

图4-17　使用字距设计字体

4. 笔画的统一

画面当中，一组POP字体所有字的笔画需要统一协调，这样才能使字体风格保持一致，画面的视觉效果理想，相关案例如图4-18所示。凌乱的笔画容易给人以烦闷之感，从而会影响到画面的信息传达。

图4-18　天下无贼

5. 勇于创新

POP字体设计虽然没有标准可循，但是在进行字体创作时，一定要注意字体的饱满，这种饱满是可以适当夸张的，相关案例如图4-19所示。

图4-19　早点

4.2.3　文字设计方法

1. 单个文字

在文字个体形态设计中，为了使文字的版式设计与书籍风格特征保持一致，选择哪种类型的字体或是哪几个字体，都要做多方面的对比尝试。精心处理过的文字字体，可以构成表现力较强的版面。文字的版式设计更多注重的是文字的传达性，除了文字本身的寓意外，其本身的结构特征也可成为版式的素材。因此文字的大小、曲直、粗细，以及笔画的组合关系也非常重要，要仔细推敲它的字形结构，寻找字体间的内在联系，如图4-20所示。

在POP广告中，个体文字作为造型元素，不同的字体造型具有不同的风格，给人以不同的视觉效果。

图4-20　单个文字

2. 组合文字

组合文字是指将两个或者两个以上的文字组合在一起，通过对文字的整体结构进行设计，来传达商品信息。寻找与组合文字意义相吻合的表现形式是衡量字体设计合格的重要标

准之一。除此之外，文字的装饰手法也非常重要，就好像一件礼品的包装盒，只有精美的包装盒才能更加凸显礼品的价值，组合文字也是一样。下面简单介绍几种装饰文字的手法。

（1）高光法。在已经完成的字体上使用高光笔、修正液或白色颜料提出高光效果，或者在上色过程中将高光部位空出，最后添加高光效果，如图4-21所示。

图4-21 高光法应用示例

（2）勾边法。根据字体和画面需要，在完成字体创作后可对字体进行描边装饰，装饰风格的烦琐与简洁也同样根据画面需要而定。这里说的勾边，也可以是花边，不单纯拘泥于线，如图4-22所示。

（3）填充法。在字体轮廓确定后，可以考虑将一些与主题相关的元素填充的字体轮廓中，该元素可以是具象图形也可以是抽象图形。但在颜色上需要将纯度降低，明度提高，需要将图形元素弱化。

图4-22 勾边法应用示例

（4）背景装饰法。可将字体统一于一个背景主题中，画面中主题的背景内容与形式保持一致，使之呈现整体和谐之感。

4.3 POP广告的色彩搭配

4.3.1 色彩的基本概念

色彩是最富感染力的视觉元素，在POP广告的传达过程中起着举足轻重的作用。同样的一个图形元素，运用不同的色彩，就会产生不同的视觉效果，带给人不同的感受，如图4-23所示。

图4-23　不同色彩香水

色彩具有三种基本属性，也称为色彩的三要素，即色相、明度和纯度。

色相（Hue，简称H）：色相是区分色彩的名称，也就是色彩的名字，比如红、绿、蓝，就如同人的姓名一般，用来辨别不同的人，是区分不同色彩的主要特征。培养识别色相的能力，是准确表现色彩的关键。

明度（Value，简称V）：明度又称鲜明度，它是指色彩的明暗程度，各种物体都存在着色彩的明暗状态。一般说来，色彩浅其明度就高，色彩深其明度就低。

纯度（Chroma，简称C）：是指色彩的纯度，通常以某彩色的同色相纯色所占的比例，来分辨纯度的高低，纯色比例高为彩度高，纯色比例低为彩度低，在色彩鲜艳状况下，通常很容易感觉高彩度，但有时不易做出正确的判断，因为容易受到明度的影响，比如大家最容易误会的是，黑白灰是属于无彩度的，他们只有明度。

4.3.2 色彩搭配与色彩意象

色彩的搭配技巧直接影响到广告的整体形象，对POP广告的宣传效果都有着很大的影响。如蓝、白通常表示清洁、卫生、凉爽等；红、橙、黄则多用于表现甜美、芳香、新鲜等。在进行POP广告的色彩搭配时，应注意以下几点：首先，衬托商品的背景和道具要避免用同样鲜艳的强烈色彩；其次，性格对立的色彩不宜等量使用，尤其是像红与绿这样的搭配结构不宜出现；最后，陈列商品的背景上绘制的各种色彩，不宜与商品色彩太雷同，如图4-24所示。

图4-24 色彩搭配示例

当人们看到色彩时,除了会感知其物理方面的影响外,心理上也会立即产生一种难以用言语形容的感觉,称之为印象,也就是色彩意象。不同的色彩所代表的意象也各不相同。在进行POP广告设计时,应注意色彩意象的搭配,以达到最佳的宣传效果。

1. 红的色彩意象

由于红色容易引起注意,具有较佳的视觉效果,因而在各种场所中被广泛地利用。红色可代表活力、积极、热诚、温暖、前进等含义的企业形象与精神。

红色也常被用于标识警告、危险、禁止、防火等信息。在一些场合或物品上,人们看到红色标识时,不必仔细看内容,即可了解其警告或危险之意。在工业安全领域,红色是警告、危险、禁止、防火的标准用色,如图4-25所示。

图4-25 红色警告标识

2. 黄的色彩意象

黄色明度高,在交通安全用色中,黄色即是警告危险色,常用来警告危险或提醒注意,如交通信号灯上的黄灯、工程用的大型机器、学生用雨衣、雨鞋等,通常都使用黄色,如图4-26所示。

图4-26　黄色工程机器

3. 橙的色彩意象

橙色明度高,在工业安全用色中,橙色即是警戒色,如火车头、登山服装、背包、救生衣等,如图4-27所示。

图4-27　橙色工作服

由于橙色非常明亮刺眼,有时会使人有负面低俗的意象,这种状况尤其容易发生在服饰的运用上,所以在运用橙色时,要注意选择搭配的色彩和表现方式,才能把橙色明亮活泼具有口感的特性发挥出来。

4. 绿的色彩意象

在商业设计中,绿色所传达的清爽、理想、希望、生长的意象,符合了服务业、卫生保

健业的诉求，在工厂中为了避免操作时眼睛疲劳，许多工作的机械也是采用绿色，如图4-28所示。一般的医疗机构场所，也常采用绿色来做空间色彩规划、标示医疗用品。

图4-28　绿色机床

5. 蓝的色彩意象

由于蓝色沉稳的特性，具有理智、准确的意象，在商业设计中，强调科技、效率的商品或企业形象，大多选用蓝色当标准色，如电脑、汽车、影印机、摄影器材等，如图4-29所示。另外蓝色也代表忧郁，这是受了西方文化的影响，这个意象也运用在文学作品或感性诉求的商业设计中。

图4-29　蓝色应用示例

6. 紫的色彩意象

紫色由于具有强烈的女性化性格，在商业设计用色中常用于与女性有关的商品或企业形象，如图4-30所示。

图4-30　紫色商品广告

7. 黑的色彩意象

黑色具有高贵、稳重、科技的意象。许多科技产品的用色，如电视机、跑车、摄影机、音响、仪器的色彩，大多采用黑色，如图4-31所示。此外，黑色也常用于特殊场合的空间设计。在生活用品和服饰设计中，大多利用黑色来塑造高贵的形象。黑色是一种永不过时的流行色彩，适合与多种色彩搭配。

图4-31　黑色应用示例

8. 白的色彩意象

白色具有高级、科技的意象，但通常需和其他色彩搭配使用。纯白色可能会给人带来寒冷、严峻的感觉，所以在实际应用中，白色都会掺入一些其他色彩，如象牙白、米白、乳白、苹果白等，以调和视觉感受。在生活用品和服饰用色上，白色是一种永不过时的流行色彩，可以与任何颜色搭配，如图4-32所示。

图4-32　白色应用示例

9. 褐色的色彩意象

在商业设计中，褐色常用来表现原始材料的质感，如麻、木材、竹片、软木等，也用来传达某些饮品的原料色泽或味感，如咖啡（见图4-33）、茶、麦类等，或用来强调企业或商品的古典优雅形象。

图4-33　褐色应用示例

4.3.3 店面的色彩运用

店面是一个情景的诉求,就好比是一个舞台。舞台的作用是演员打扮光鲜亮丽,道具布置美丽迷人,观众就坐在台下观赏。可是店面是让消费者也走上舞台,走到情景里面来,所以要通过各种色彩的运用将店面塑造成一种温馨、沉浸式的购物环境,让消费者在这种环境中不由自主地参与购物这一演出。店面的色彩运用如图4-34所示。

图4-34 店面的色彩运用

同时,店面中色彩的运用是灵活的,经常变化的。广告、图片、海报用的颜色,文字的颜色,都要和季节或具体的时期相符。比如,春天多用绿色植物进行装饰,代表了春天的气息,给人以舒爽清新的感觉。

4.4 POP广告的编排设计

4.4.1 POP广告的编排设计原则

1. 分清主次

POP广告的编排设计首先要分清主次。POP广告的作用是要突出和烘托商品,因此应该以商品为主角。从事商业活动的目的是卖商品而不是卖广告,商品是POP广告设计突出的重点。

2. 简而精

在POP广告编排设计中,应避免文字堆砌或信息重复轰炸。简而精的原则要求广告中强调的内容不宜过多,强调的内容越多,反而会分散消费者的注意力,难以突出商品的价值。

因此，在进行POP广告编排设计时，应秉承简洁、重点突出的设计理念，以清晰地传达商品信息。现代社会生活节奏越来越快，太过复杂的结构和图案很难吸引匆匆而过的消费者的注意。

3. 借鉴商品构成要素

通过借鉴商品的图案、标志、色彩、字体和构图等，POP广告可以使消费者对广告所宣传的商品产生记忆和联想，从而记住被宣传的商品，进一步采取购买行动。借鉴商品构成要素这一原则，既是POP广告的设计原则，也是几乎所有其他类型广告设计的原则之一。

4.4.2 编排设计的作用

编排设计是指基于审美原则，将文字、图像、色彩等安排在同一版面上，从而达到很好的广告视觉效果。好的编排可以提高读者的阅读兴趣，增强读者对商品功能的理解能力，引起消费者的认同。只有做到图与文的合理配置，才能显示出画面的视觉效果。

因此在编排设计上，要注意以下几个原则。

1. 显著性

标准字的设计是为提升企业形象及商品的识别性，而版面编排则是吸引消费者注意力的重要手段。将诉求重点凸显画面，形成视觉冲击，让消费者能够在几秒钟之内对该企业及其产品形成认知，从而达到最佳的视觉传达效果，相关案例如图4-35所示。

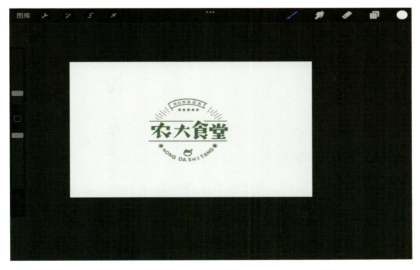

图4-35 农大食堂

2. 有序性

视觉流程的有序性是引导消费者进一步关注商品内容的重要手段，通常人们的视觉移动具有一定的方向性。看广告时，也会受版面构成的视觉流程所牵引。比如垂直的图像，人们会习惯性地从上往下看，水平的图像，人们则会习惯性地从左往右看。同样，编排设计也遵

循这一道理。只有按照人的视觉习惯，根据一定的顺序进行编排，才能让消费者在短时间内获取更多的有效信息，相关案例如图4-36所示。

3. 协调性

文字在广告中既要醒目、易读，又要保持与画面的协调一致。文字作为广告的一部分，应当融入画面当中，使文字与画面有机结合，形成图文并茂的效果，如图4-37所示。文字的大小、形状、空间位置安排都应保持与整体画面的协调，不能顾此失彼。只有这样才能保证广告的可读性和美观性。

图4-36　兴奋荔枝

图4-37　图文并茂

耐克的"Just Do It"广告活动

耐克作为全球知名的运动品牌，为了吸引更多消费者并传达其品牌理念，经常运用POP广告来推广其产品。其中，最著名的广告活动之一就是"Just Do It"。

（1）形态设计：耐克的"Just Do It"广告活动采用了多种形态设计，包括平面和立体形态。平面形态设计中，广告采用了简洁的黑白背景，突出品牌标志和口号"Just Do It"。此外，广告还运用了富有动感的线条和图形，以增加视觉冲击力。立体形态设计中，耐克运用了折叠设计，将广告立体化，如制作成标志性的立体造型，吸引消费者的注意。

（2）文字设计："Just Do It"是耐克广告中的核心文字设计，这个口号简洁明了，具有强烈的号召力，鼓励人们追求自己的梦想和目标。字体选择上，耐克采用了粗犷有力的字体，以突出品牌形象。此外，广告中的文字还运用了转笔技巧，使文字更具动感和活力。

（3）色彩搭配：耐克的"Just Do It"广告采用了单一的黑白色彩搭配，这种色彩搭配不

仅简洁明了，而且突出了品牌标志和口号。同时，黑白色彩搭配也传达出一种高冷、时尚的品牌形象。

（4）编排设计：耐克的"Just Do It"广告遵循分清主次、简而精的设计原则，品牌标志和口号"Just Do It"通常处于广告的显眼位置，而其他信息则通过适当的字体大小、粗细和颜色等手段进行强调。此外，广告还注重编排的有序性和协调性，使整个广告看起来更加美观和统一。

耐克的"Just Do It"广告活动取得了巨大的成功，成为品牌历史上的经典之作。通过不断的设计优化和效果评估，耐克不断调整广告的形态设计、文字设计和色彩搭配等要素，以提高广告的吸引力和转化率。这种广告活动不仅传达了耐克品牌的核心价值，也成功地吸引了消费者的注意并激发了他们的购买欲望。

本章主要介绍了POP广告设计的要素和构成，包括形态设计、文字设计、色彩搭配和编排设计。在形态设计方面，介绍了造型设计和形体的连接方法，强调了形态设计在POP广告中的重要性。在文字设计方面，阐述了概念与原则，以及POP文字的书写方法，探讨了文字设计在信息传递中的关键作用。在色彩搭配方面，首先介绍了色彩的基本概念，然后探讨了色彩搭配与色彩意象的关系，以及店面色彩的运用，强调了色彩在视觉传达中的重要性。最后在编排设计方面，简要介绍了文字编排的作用，强调了编排设计在整体视觉效果中的关键作用。

1. 如何运用形态设计来增强POP广告的视觉冲击力。
2. 如何通过色彩搭配和编排设计来提升POP广告的信息传递效果。
3. 了解身边的店面布置，考察其色彩搭配的合理性和不合理性，运用色彩和编排设计知识进行分析。

第 5 章

POP 广告的创意设计

 微课视频

5-1

5-2

5-3

5-4

5-5

5-6

5-7

5-8

 学习要点及目标

1. 了解创意的概念。
2. 熟悉创意的思维过程。
3. 熟悉创意设计的作用。
4. 掌握创意设计的原则。
5. 掌握创意设计的要求。
6. 掌握创意设计的思维方法。

 技能要求

掌握一些创意设计的基本方法，熟知发散思维法、逆向思维法、集中思维法、从初思维法、直觉思维法等基本创意思维方法。

 引导案例

乐高POP广告——"创造力与快乐的结合"

乐高是一家知名的玩具制造公司，旨在通过富有创意和想象力的产品激发儿童的创造力。为了更好地推广乐高玩具，公司决定采用POP广告作为主要推广手段。

（1）收集资料：团队收集了关于儿童心理、喜好和玩具市场趋势的资料。他们还研究了乐高品牌形象和产品特点，了解其在市场上的优势。

（2）消化资料：在收集了大量资料后，团队意识到儿童喜欢有趣、富有创造力和想象力的广告内容。同时，他们还注意到乐高玩具在市场上具有独特性及受欢迎的程度。

（3）酝酿创意：团队开始思考如何将乐高玩具的特点和儿童的心理喜好相结合，创造出一个有趣、富有创意的广告形象。

（4）强化创意：团队决定采用一个有趣的小故事来展示乐高玩具的创造力和趣味性，通过这个故事，激发儿童对乐高玩具的好奇心和购买欲望。

在玩具店、商场等儿童经常光顾的地方，放置大型立体POP广告牌，上面展示着乐高玩具构建的有趣场景，如城堡、太空船等。在社交媒体上发布一系列短视频广告，展示孩子们如何使用乐高玩具创造出各种有趣的作品，并分享他们的创作故事。此外，团队还与学校、儿童活动中心合作，组织乐高创意挑战活动，鼓励孩子们发挥想象力，创造出自己的乐高作品。

广告推出后，乐高玩具的销量明显增长，特别是在目标受众群体中获得了很好的口碑。社交媒体上的互动率也大大增加，提升了品牌的知名度。

5.1 创意的概念

"creative idea"（创意）一词源于美国广告大师詹姆斯·韦伯·扬（James Webb Young）的广告著作《产生创意的方法》一书，意为"具有创造性的意念"，简单地说就是"创造新的意境和新的境界"，汉语简称创意。

从静态的角度来看，创意是指创造性的意念、奇妙的构想、好主意、好点子，而从动态的角度来看，创意是指创造性的思维活动。它首先是发现，需要叛逆及挑战的精神，也同样需要悟性，它是从事创新活动的创造性思维过程。

创意是现代广告的灵魂，是广告设计中最具挑战性的一个环节。耗费精力最多、难度最大的不是后期制作，而是前期的创意，它是衡量一个设计师甚至是一个设计公司优劣与否的重要尺度之一。因此，一个设计师必须学会培养自己的创新思维方式，重点掌握逆向思维、发散思维的方法，通过想象和联想，在揭露客观事物的本质及内部联系基础上，产生新颖、独创的广告设计创意。而创意的诞生并非是简单的数学运算过程，它往往是创造性思维过程的结果。相关案例如图5-1所示。

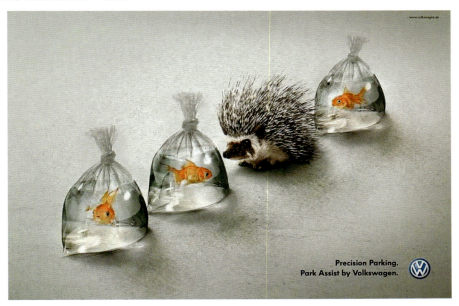

图5-1　大众精准停车创意广告

广告设计的成功与否，并不完全在于资金投入的多少，而在于创意是否别出心裁。奥美广告公司创始人之一、美国著名广告大师大卫·麦肯兹·奥格威（David MacKenzie Ogilvy）对广告设计创意的定位是"引人入胜，精彩万分，出其不意"，其作品如图5-2所示。

从宏观广告战略的角度看，广告设计创意是沟通广告信息与消费受众的桥梁，是实现广告沟通战略的最关键因素。广告战略的实现离不开创意。从微观广告作品的角度来看，广告本质上是一种发挥创意的传播艺术。从具有策略性、创造性、审美性、经济性的综合策划与设计来看，有效创意要求找到品牌的核心主张。

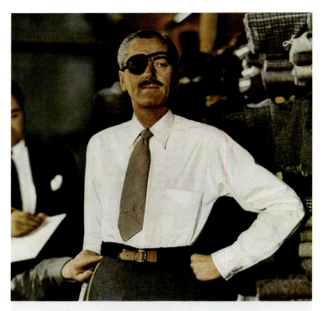

图5-2 哈沙威衬衫广告

广告设计的"大创意"（big idea）不同于简单的构思，从提出最初的创意概念，到表现每一个细节，都应做到与消费者充分沟通。大卫·麦肯兹·奥格威认为，"商业广告必须用一个大创意做单一诉求，即透过该品牌独特的概念在视觉或听觉上表达出来"。好的广告设计创意，其成功的秘诀在于：卖点的精确性、故事情节的亲和力、表达方式的简洁性和创意的戏剧化效果。

不论是商业广告还是公益广告，都是设计师挑战创意设计的舞台，这些广告中所含的信息和图像，是进行创意设计的载体。设计师必须有创新的实力和能力，这样才能找到新的表现方式，以及新的解答问题的方式。

大创意来自潜意识，其"精髓"潜藏在艺术品、自然科学及创作生活中。但是，在设计师的意识库里，必须先准备好丰富且灵通的信息，否则其想法将难以引发共鸣。大创意是渐进累积的。例如，"万宝路"的牛仔风格就是如此，"绿巨人"也是如此。

大创意需要进行不断尝试，甚至需要经过不断修正，第一次尝试不见得就能找到最佳创意。比如，"万宝路"曾经是女士香烟品牌，当消费对象改为男性之后，也曾经使用"飞行员"作为象征，最后才确定以"牛仔"作为代言人，如图5-3所示。

品牌形象是长期累积而形成的，如果经常修正或更改广告活动，没有一贯持续的创意主张，那么即使有大创意也无法形成品牌形象，因为这样会造成品牌形象的中断，而无法积

累成为"品牌资产"。此外,墨守成规同样也无法创造优秀的广告。要创造优秀的大创意广告,设计团队必须抛弃成规,大胆创作。

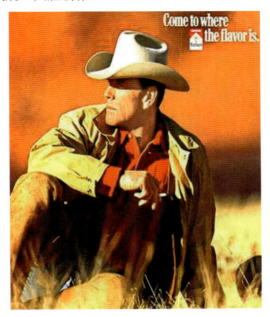

图5-3 "万宝路"香烟

5.2 创意的思维过程

POP广告创意设计是一种创造过程,必须符合创造性思维过程的一般规律。创造性思维过程并不像机械运动过程那样可以清晰划分成几个阶段,分得越细,越难反映创意过程的一般规律。从广告设计的创意角度可以将其划分为以下四个阶段。

5.2.1 收集资料

POP广告设计的创意并非无中生有,它是一种"命题思考",是针对特定的消费受众,思考用怎样的艺术表现方式来表现特定的广告主题的一种思维活动,也是一种将主观意图落实到客观实践的思维活动。一项广告设计能否产生优秀的创意,除了设计师自身要具备一定的创造性思维能力、专业知识和文化素养外,大量丰富、翔实的企业、产品、市场等各种资料也是进行广告设计创意的前提和基础。没有这个基础,无论是闭门造车,还是等待灵感的降临,都难以产生具有实际意义的广告设计创意。即使是碰巧成功,也是极其偶然的。因此,在进行POP广告设计创意之前,必须要深入实践,收集相关材料并与广告主充分沟通。

POP广告设计创意所要搜集的资料主要有以下两种。

(1)特定资料。特定资料是指与POP广告设计有关的资料及目标销售对象的资料。

(2)一般资料。一般资料是指除上述资料外的其他资料,包括天文地理、古今中外、

社会人文、大自然等。

设计师掌握的资料越丰富,其产生的创意的原料就越充足,创意的空间就越充分,产生优秀创意的机会就越多。因为广告设计创意完全是各要素的重新组合,而这种组合常常是知识与产品结合的结果。POP广告设计创意就是要通过量变到质变将积累的知识与产品巧妙地、自然地结合在一起,以艺术的方式充分表现广告主题。这些资料就像万花筒中的素材一样,它越丰富,形成新组合、新创意的机会就越多。

因此,资料的收集准备工作是进一步进行创造思维活动的基础,信息收集和研究的状况直接关系到以后创意的结果和品质。俄罗斯伟大的音乐家彼得·伊里奇·柴可夫斯基(Peter Ilyich Tchaikovsky)曾说过:"灵感——这是一个不喜欢拜访懒汉的客人。"只有在准备阶段的充分辛勤耕耘,才有希望结出创意的硕果。

此外,广告设计创意同时也是设计师综合调动自己的知识、经验和掌握的信息去重新组合应用的过程。设计师个人的知识结构、信息储备、艺术修养、创造素质等也直接影响广告创意的水平。

5.2.2 消化资料

设计师通常要对搜集到的信息资料进行咀嚼、品味和消化,这个过程是对有关资料从各个角度进行观察、体味、思索,形成一系列局部的、不太完整的创意。需要注意的是,尽管有些创意可能存在明显缺陷甚至荒诞不经,但仍要把它及时记录下来,以便在下一步进行完善,如图5-4所示。

图5-4　消化创意

5.2.3 酝酿创意

在这个阶段,创意的速度会明显地放慢,因为一般产生创意的速度的规律是:在刚开始是最快的,随后会逐渐减慢。这是因为刚开始时人们考虑问题比较简单,受的约束条件较

少，思维较活跃，越到后面，考虑得越全面、越仔细，因此新的创意产生的速度就会减少，但提出创意的价值却是越高。所以，在这个阶段，不要因为慢而急躁，更不能半途而废。需要做的是心境放松和换位思考，让各种思想在潜意识中慢慢得到酝酿并升华。

5.2.4 强化创意

经过以上几个阶段产生的创意并不完善，还不能直接应用于广告创作。所以，在强化创意阶段，一定要把创意置于现实中，经过许多耐心细致的工作加以发展和完善，使大多数的创意能够适应实际情况。经过与同行、广告商的讨论和沟通，会让创意增加许多意想不到的价值。

美国广告泰斗詹姆斯·韦伯·扬对广告创意做过深入研究，并提出了自己的创意流程模式。①收集资料：就像蜜蜂采蜜一样，搜集各方面有关资料。②品味资料：在脑中对搜集的资料反复思考，带着问题去审视。③孵化资料：在目标明确的前提下，思考如何传达商品信息，对脑中的素材进行综合、重组、排列。④创意诞生：灵光突现，创意产生。⑤付诸实践：将创意最后定型并付诸实践。

从以上对创造活动的分析可以看到，创造性思维的过程包括理性的逻辑思维形式和非逻辑的思维形式。通过想象、直觉和灵感等手段，触发新思想、新意象的产生。其中，直觉的作用主要是获得认知经验中的共鸣，而逻辑思维则是通过对问题本质的分析、推理或演绎，追求最科学合理的解决方案。创意思维是逻辑思维和非逻辑思维形式的相互补充和完善的结果。

5.3 创意设计的作用

在POP广告设计中，需要融入许多的创意因素。只有让人过目难忘的广告，才能使顾客产生兴趣并促使其购买商品。下面介绍POP广告设计创意的作用。

1. 商品信息的传播

POP广告是商品信息传播的主要途径之一，在当今信息大爆炸的社会环境中，各种信息通过不同的渠道汇入，随处可见的POP广告更是多如天上繁星，很容易使消费者产生视觉疲劳。因此，只有富有创意的POP广告才能在众多广告中脱颖而出，吸引消费者的注意力，从而更有效地传播所宣传的信息内容。相关案例如图5-5所示。

2. 达到促销目的

广告的主要目的在于用内容影响消费者，使其对商品产生购买欲。而消费者对大众的POP广告已有一定的免疫力，即普通的POP广告不会对消费者的观念产生影响。一个充满创意的广告，有助于更好地进行宣传活动，说服消费者，增强广告的影响力，从而更好地实现广告的促销目的，即达到广告的预期目标，相关案例如图5-6所示。

3. 提升企业及品牌形象

广告宣传对企业的整体形象有着重要的影响。例如，消费者可以通过广告质量、宣传内

容来了解企业的经营状况、商品质量、生产技术以及所提供的服务,从而为企业品牌形象的塑造做好舆论准备。通过极具创意的POP广告宣传,可以成功塑造企业的品牌形象,从而推动商品的二次销售。相关案例如图5-7所示。

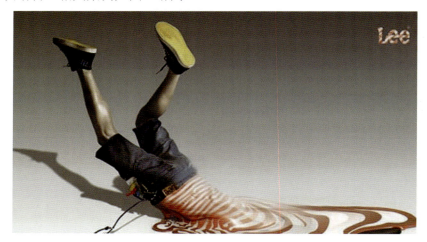

图5-5　Lee POP广告

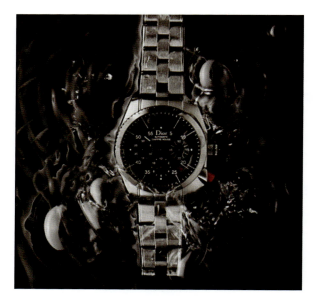

图5-6　手表POP广告

4. 美学艺术给人视觉享受

广告是一种艺术性的传播活动,而广告创意集中体现在广告的艺术性上。优秀的POP广告本身就是一件艺术品,能够带给人以美的享受。随着人们生活水平的提高,对广告的要求不再局限于商品信息的传播,而是在此基础上提出了更高的要求。广告是否具备艺术性已成为衡量其质量的重要标准。相关案例如图5-8所示。

图5-7　售楼POP广告

图5-8　巴黎水POP广告

5.4　创意设计的原则

POP广告创意设计不再是随意涂鸦，而是按照一定的规范进行设计。POP广告创意设计具有以下六项原则。

1. 实效性

实效性是POP广告设计的首要原则，它要求POP广告能产生好的实际营销效果。所有的广告创意都是为这一原则服务的。

2. 针对性

POP广告在设计制作过程中应该具有一定的针对性，除了针对商品的性能、外观或企业

文化等方面进行设计，还应针对不同消费人群进行有选择性的设计，让消费者在第一时间准确了解商品信息，也能更快地接受商品信息。

3. 创意性

独一无二的广告更能使消费者产生新鲜感，创意是POP广告获得成功的重要保障。而原创又是广告创意最根本的品质和最鲜明的特征。因此，保持POP广告的创意性，是POP广告设计的重要原则。相关案例如图5-9所示。

4. 简洁性

作为传播商品信息的窗口，POP广告应在第一时间吸引消费者。一般来说，消费者停留在一个POP广告上的时间不会超过3秒，太过于烦琐的广告只会给人以无从下手的感觉。只有简单明了的广告才能在短时间内给消费者带来视觉冲击，从而引起注意，留下印象，如图5-10所示。

图5-9　adidas POP广告示例

图5-10　简洁性POP广告示例

5. 艺术性

采用艺术手法制作的广告，不仅能传达艺术美感，在传达信息的同时还能给人以美的享受，进而激发消费者的购买欲望，引导其购买行为，从而实现促销的目的。相关案例如图5-11所示。

6. 直观性

广告的最终目的是销售，广告对消费者产生影响的前提是消费者能看懂广告，一个好的广告不仅要求视觉上的绚丽或是艺术上的美感，最主要的是能使消费者在第一眼就准确地把握广告所要传达的商品信息。直观易懂性能够保证一个好的POP广告达到销售的目的，如图5-12所示。如果一个POP广告十分漂亮，极具艺术美感，但是很难看懂，那么它本身的价值就大大降低了。

图5-11 艺术性POP广告示例

图5-12 直观性POP广告示例

5.5 创意设计的要求

POP广告能否成功，关键在于广告画面能否简洁鲜明地传达信息，能否塑造产品的良好形象，以及是否具有动人的感染力。POP广告在设计方法上应注意以下几点。

1. 设计简练，引人入胜

因为POP广告受体积、容量、场地等多方面限制，要想使其在琳琅满目的商品中脱颖而出，不被忽略，其造型设计应当简练，画面设计要醒目突出，版面设计要重点明确，便于消费者快速阅读。同时，设计还要有主次之分，突出重点，使之整体看起来和谐统一。

2. 注重营造现场广告的心理攻势

POP广告作为商场中无声的销售员，在设计POP广告时设计者应着力于研究店铺环境、商品的特性及顾客的心理需求，从而有的放矢地表现出最能打动顾客的内容。POP广告的设计应一针见血地指出商品的价值，从而使消费者产生购买欲，相关案例如图5-13所示。

3. 造型得体，渲染气氛

POP广告并非像节日点缀一样越热闹越好，而应作为构成商场形象的一部分，因此它的整体造型和陈列设计都应从加强商场形象的总体出发，加强和渲染商场的气氛。如室外灯箱广告，或是条幅设计，都应合理安置，不能随意摆放或是悬挂，只有得体的POP广告造型才能引导消费者对商品进行进一步的了解。

4. 符合企业形象

POP广告的设计不单单要有艺术美感，独具个性特征，还要符合企业形象。POP广告所

宣传的角度要从企业整体形象出发，并据此选择设计的角度。如房地产企业的广告应以大气稳重为主（见图5-14），而儿童用品的广告则应以活泼可爱为主。

图5-13　麦当劳POP广告

图5-14　POP广告

5.6　创意设计的思维方法及案例赏析

创意思维是思维的高级综合运动，是在对已有的知识和经验进行认知的基础上，从某些事实中寻求新的关系，找出新的答案，从而创造出新的成果的思维过程。

5.6.1　思维方法

下面介绍几种常见的思维方法。

1. 发散思维法

发散思维，也称扩散思维、分散思维、辐射思维等。由美国心理学家吉尔福特（J.P.Guilford）作为与创造性有密切关系的重要思考方法而提出，是指对同一问题或事物探求不同角度的，甚至天马行空的答案的思维方法和过程。即以一个待解决的问题为中心，向多个方向去推测、探究、想象。解决的方案不局限于一种，可以有多个解决方案，全方位。

在广告创意设计中，运用这一思维方法可以充分调动积淀在大脑中的知识、信息和观念，运用丰富的想象，海阔天空地重新排列组合，产生更多新的方案。根据吉尔福特的理论

研究：与人的创造力有密切相关的是发散性思维能力与其转换的因素。他指出："凡是有发散性加工或转化的地方，都表明发生了创造性思维。"这是指在思维过程中，思维主题充分发挥自身的能动性，突破原有知识圈，通过知识、观念的重新组合，找出更多的更新的答案、设想或解决问题的方法。如运用发散性思维，一套七巧板就可以有许许多多种图形转换，日本著名的平面设计大师田中一光就以七巧板为视觉元素，使之产生新的创意图形语义，设计出不少优秀的广告招贴。

发散思维法与头脑风暴法是有很大区别的，头脑风暴法是指通过两个或者更多的人聚集在一起自由研讨并构思创意的一种方法，它是集体智慧的体现，是创意小组成员的共同成果，它要求成员头脑灵活、思维活跃。而发散思维法是可以单独完成的，它是指突破习惯性的横向、纵向思维模式，采用多向性思维方式，以一个主题概念为中心，把不同的元素用文字或图形的方式关联起来。

发散思维又不同于聚合思维，聚合思维是以某个问题为中心，运用多种方法、知识或手段，从不同的方向和不同的角度，将思维指向这个中心点。发散思维与聚合思维有着明显的区别。通常在开发创意阶段，发散思维占主导；在选择创意阶段，聚合思维占主导。一个好的广告设计创意就在这种发散—聚合—再发散—再聚合的循环往复、层层深入中脱颖而出。

发散思维包括纵向关联思维和横向关联思维等思维形式，它具有流畅性、灵活性、独特性的特点。因此，发散思维法作为推动视觉艺术的思维向深度和广度发展的动力，是创造性思维的核心，是视觉艺术思维的重要形式之一，如图5-15所示。

图5-15　发散性思维法应用示例

2. 逆向思维法

逆向思维，又称反向思维，是发散思维法的一种特殊形式，这里把它单独拿出来作为一种创意的思维方法。它指的是向原来正常的思维方向相反或者对立的方向进行思维，即"反其道而行之"。有时按照常规的创作思路，作品会缺乏创造性，或是跟在别人的后面亦步亦趋。当陷入思维的死角不能自拔时，不妨尝试一下逆向思维法，打破原有的思维定式，将思维的方向和逻辑顺序完全颠倒过来，利用非推理因素来激发创造力，在反向思维中寻求新的方法，常常会进入"柳暗花明"的新境界。这样也可以避免单一正向思维认识的机械性，克

服线性因果规律的简单化，从常规中求异、求新、求新奇，集中体现创造性思维的批判性和独特性。这种"反其道而行之"的方法有时往往会达到出奇制胜的效果，也已成为推动设计发展的有生力量。

逆向思维运用于广告设计创意中，是一种极端的创意思维，往往能够别开生面，别具一格，发挥独创性，开辟新的艺术境界。

3．集中思维法

集中思维，又称收敛思维、汇合思维、求同思维等。这种思维方法是指从大量的信息中去搜寻、筛选出有价值的信息，从而进一步得到一个正确的或最佳的方案。集中思维通常针对信息量比较大、信息内容比较繁杂的问题。

集中思维与发散思维有着明显的区别，从思维方向讲，两者方向恰好相反。从作用上讲，发散思维有利于思维的开阔，有利于空间上的拓展和时间上的延伸，但容易散漫无边、偏离目标。集中思维则有利于思维的深刻性、集中性、系统性和全面性，但容易因循守旧，缺乏变化。

在开发创意阶段，发散思维占主导，在选择创意阶段，集中思维占主导。在集中思维过程中，要想准确发现最佳的方法或方案，必须综合考察各种思维成果，进行综合的比较和分析。因此，综合性是集中思维的重要特点。综合不是简单地排列组合，而是具有创新性的整合，即以目标为核心，对原有的知识从内容和结构上进行有目的的选择和重组。

集中思维训练的方法很多，常见的有抽象与概括、分析与综合、比较与类比、归纳与演绎、定性与定量等。

4．从初思维法

从初思维是指从事物最初的形式或状态来考虑问题，即以最初始的、最简单的形式来比拟复杂的、高级的形式。

5．直觉思维法

直觉思维是模糊性判断的结果，它比较强调第一感觉的重要性，通常这种创意往往在一念之间便构成一个大致轮廓，是创意思维的基本方法，如图5-16所示。

图5-16　直觉思维法应用示例

5.6.2 创意广告案例赏析

图5-17是zippo打火机的广告,画面中一个zippo打火机和一堆普通打火机形成对比,给人以强烈的视觉冲击效果。

图5-17　zippo打火机的广告

法国依云矿泉水C2 Advocacy Ad的广告,体现了地球一小时的环保宗旨,而"A healthy reminder from c2"的广告语也表达了依云矿泉水的健康理念,如图5-18所示。

图5-18　依云矿泉水C2 Advocacy Ad的广告

图5-19是在戛纳广告奖的获奖作品之一——宝马Z3型跑车,利用车型的局部线条所构成的鲨鱼特征来凸显产品的狂飙风格。

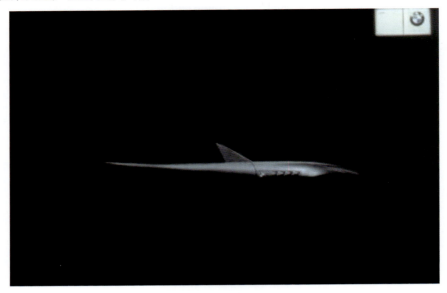

图5-19　宝马Z3型跑车

图5-20是加拿大的一个可口可乐广告,利用一支简单的吸管创造出的不仅是平面广告,而且还能与周围的景物相结合。虚实相结合的手法,使广告更富立体感。这个广告给人的感觉就是它好像在说"快爬上来喝我一口吧!"

图5-20　加拿大可口可乐广告

索尼的PSP广告，表达的含义是：随时随地都可探险，只要你随身带着索尼PSP，任何普通的地方都可能令你激动和难忘，如图5-21所示。

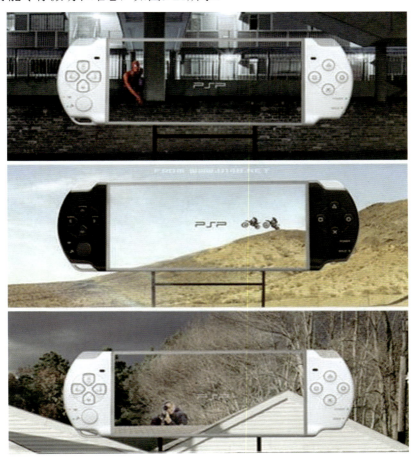

图5-21　索尼的PSP广告

图5-22是一个国外关于戒烟的公益广告，通过嘴唇被烧焦的情景，夸张地展示出吸烟的危害。

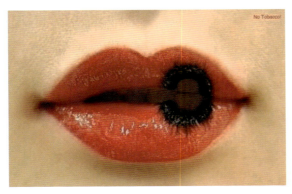

图5-22　关于戒烟的公益广告

图5-23是一则公益广告，因为森林被誉为"地球之肺"，该图将森林描绘成肺的形象，而人类的破坏开垦就好像是在蚕食地球的肺，不禁发人深省。

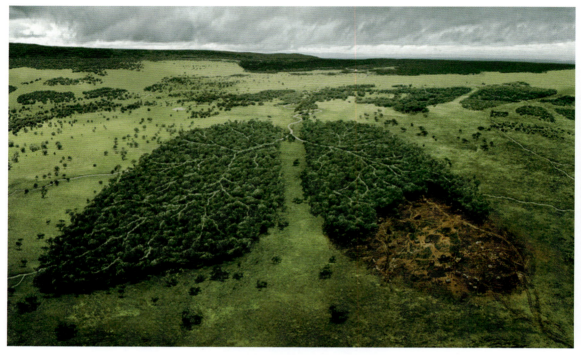

图5-23　"地球之肺"公益广告

图5-24是一则钥匙POP广告，该广告将钥匙设计成$的形状，将钥匙作为财富的象征，体现了商品的价值。

图5-25是Alkaline电池的广告，通过烦琐的乐器和一个装有Alkaline电池的MP3的对比，引出了广告词"Make life easier"。

宝马MINI的户外创意广告，利用弹弓的形象，生动地体现了其速度之快，如图5-26所示。

图5-27是第二十八届上海电视节的海报，海报以"向新、向心"为主题，用像素化的图形形式抽象概括上海电视节标识，用丰富大胆的高饱和度颜色传递出热情，将新世代力量用心融入内容创作，寓意电视行业注入的年轻力和"未来电视"焕发的生机。

喜力啤酒小瓶装广告如图5-28所示，广告词为："给你非一般的清爽口感，当然是喜力新小瓶！"。

图5-24　钥匙POP广告

图5-25　Alkaline电池的广告

图5-26　宝马MINI的户外创意广告

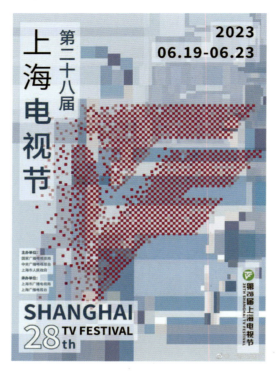

图5-27　第二十八届上海电视节海报

图5-28　喜力啤酒小瓶装广告

联邦快递广告，图片表现的内容是联邦快递的速度比消防车还快，所以干脆用联邦快递车载运消防车，夸张形象地表现出联邦快递的办事速度和办事效率，如图5-29所示。

宝马X5创意广告，此"宝马"非彼"宝马"，独特的创意思维吸引了很多人的眼球，而也只有真正的"伯乐"才能识得宝马的价值，如图5-30所示。

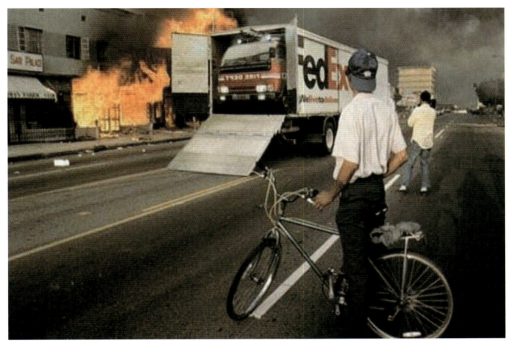

图5-29　联邦快递广告

图5-30　宝马X5创意广告

宝洁汰渍洗衣粉POP广告:"洗净顽固污渍,让衣物焕然一新"

宝洁公司是全球知名的日用品制造商,其汰渍洗衣粉是公司在市场上的主打产品。为了进一步提升汰渍洗衣粉的市场份额,宝洁决定采用POP广告作为主要推广手段。

(1)收集资料:团队收集了关于消费者对洗衣粉的需求、市场上的竞品信息,以及宝洁品牌的特点和优势,同时还分析了汰渍洗衣粉的独特卖点,即其强大的去污能力。

(2)消化资料:团队意识到消费者在选择洗衣粉时最关心的是去污能力和对衣物的保护效果。同时还注意到汰渍洗衣粉在这方面具有显著优势。

(3)酝酿充分:团队开始思考如何将这些信息融入一个有趣、简洁且富有创意的广告形象中,以吸引消费者的注意力并激发购买欲望。

(4)强化创意:团队决定创造一个夸张的场景,展示汰渍洗衣粉强大的去污能力。广告中,一个顽固的污渍被描绘成一个"怪物",而汰渍洗衣粉则成为"英雄",将其轻松击败,使衣物焕然一新。

在超市、便利店等零售渠道放置大型立体POP广告牌,上面展示着汰渍洗衣粉的强大去污能力。广告中有一个明显的污渍被描绘成一个"怪物",而汰渍洗衣粉则被塑造成"英雄"。

在社交媒体上发布一系列短视频广告,展示汰渍洗衣粉如何轻松击败各种顽固污渍,让衣物焕然一新。这些广告采用了动画或实景拍摄的方式,以吸引年轻消费者的关注。

与知名网红合作,进行产品体验和推荐活动。这些网红在社交媒体上分享他们使用汰渍洗衣粉的经验,强调其强大的去污能力和对衣物的保护效果。

广告推出后,汰渍洗衣粉的销量明显增长,特别是在目标受众群体中获得了很好的口碑。社交媒体上的互动率也大大增加,增强了品牌的知名度。此外,消费者对汰渍洗衣粉的强大去污能力产生了更浓厚的兴趣,进一步提升了品牌形象。

本章主要介绍了POP广告的创意设计及创意的思维过程,首先,明确了创意的概念,强调了创意在POP广告设计中的重要性。接着,详细阐述了创意的思维过程,包括收集资料、消化资料、酝酿创意、强化创意四个方面,为设计者提供了清晰的思维路径。然后,探讨了创意设计的作用,包括商品信息的传播、促销目的的实现、企业及品牌形象的提升及美学艺术给人带来的视觉享受。此外,还介绍了创意设计的原则,包括实效性、针对性、创意性、简洁性、艺术性和直观性,为设计者提供了指导和规范。最后,本章总结了创意设计的思维方法,包括设计简练、引人入胜,注重营造现场广告的心理攻势,造型得体、渲染气氛及符合企业形象等。同时,还介绍了POP广告设计的创意思维方法,包括发散思维法、逆向思维法、集中思维法、从初思维法和直觉思维法。

第5章 POP广告的创意设计

通过本章的学习,读者可以深入了解POP广告设计的创意及其思维过程,掌握创意设计的作用和原则,以及创意设计的思维方法等。这些知识和技能将有助于设计者更好地运用POP广告进行品牌推广和营销活动,提升广告效果和商业价值。

1. 在创意设计过程中,如何结合POP广告设计原则实现有效的信息传递?
2. 在POP广告创意设计中,如何运用不同的创意思维方法来突破常规,创造独特的视觉效果?
3. 全班分成若干组,针对同一款商品进行创意设计,包装并推广该产品。最终,综合评定各组的前期设计、中期制作及后期营销情况。

第 6 章

POP 广告策划

 微课视频

6-1

6-2

6-3

6-4

6-5

1. 了解POP广告策划的基本知识。
2. 掌握POP广告策划的概念及特点。
3. 熟知POP广告策划的程序。

要求能够熟知广告策划的流程及特点,并能做出一个完整的广告策划。

引导案例

迪士尼乐园暑期POP广告策划

在暑假期间,迪士尼乐园希望吸引更多的家庭游客,提高乐园的入园人数和消费额。为此,乐园决定推出一套独特的POP广告策划。

(1) 目标设定:提升暑期家庭游客的入园率,增加游客在园内的消费,营造欢乐的家庭氛围。

(2) 市场调研:团队分析了家庭游客的需求和喜好,以及家庭游客在暑假期间的出游习惯。

(3) 创意构思:结合家庭游客的特点,创造出一个温馨、欢乐、充满互动的广告主题,强调迪士尼乐园的独特体验,增加对家庭友好的设施。

(4) 执行细节规划:设计各种尺寸和形式的POP广告,包括海报、展示牌、悬挂POP等。选择在家庭常去的场所(如超市、商场、社区中心等人流密集区域)进行投放。

(5) 评估与修正:通过销售数据、社交媒体反馈等方式,定期评估广告效果,进行必要的调整。

(6) 广告主题与创意内容:展示迪士尼乐园的经典角色、家庭友好的游乐设施和活动,以及家庭游客在乐园内欢笑、互动的场景。广告语:"暑期尽在迪士尼,家庭同乐,欢乐无限。"

(7) 实施与推广:在超市、商场、社区中心等人流密集区域投放POP广告,同时通过社交媒体、电视广告和合作伙伴进行联合推广。在乐园内也设置了家庭专区、亲子活动和特惠福利等,吸引家庭游客参与和体验。

(8) 效果评估:通过销售数据和社交媒体数据分析,发现暑期家庭游客的入园率显著提高,园内消费额也有所增加。社交媒体上的用户互动率也显著增加,广告效果良好。

6.1 广告策划的概念及特点

广告策划是指根据商家的经营计划，在周密的市场调查和系统分析的基础上，利用已掌握的知识、情报和手段，制定出一个与市场现状、产品情况、消费者群体相适应的经济有效的广告活动方案，经过实施、检验，从而为商家的整体经营提供全面服务的活动。

广告策划具有两方面的特征：一是事前的行为，二是行为本身具有全局性。因而，广告策划是对广告活动所进行的事前性和全局性的筹划与打算。一个完整的广告策划基本上都包括策划者、策划对象、策划依据、策划方案和策划效果评估五大要素。

1．广告策划的特点

1）目标性

即先要明确什么样的活动要达到什么样的目的，比如一个企业推出一款新的产品，在进行广告策划的时候，就应首先考虑更侧重企业的社会效益还是经济效益。社会效益包括提高知名度、建立名牌企业、树立企业良好形象等。而经济效益主要考虑的是抢占市场，提高产品的市场占有率。

2）系统性

广告策划是有步骤、有重点、分阶段进行的，是一个有序的系统。要通过合理、有序的计划而达到广告策划的系统性。其中主要包括两方面内容：一是策划者要对策划对象的各个方面、各个环节进行权衡，从而客观估计自己所处的环境。二是策划者要在广告活动的各个环节都保持统一性。

3）创造性

创新性思维是广告策划生命力的源泉，它主要表现在广告定位的抉择、广告语言的艺术渲染、广告表现的独特形式、广告媒体的利用等各个方面。创造性是一个广告策划的灵魂，创造性的广告策划是创造性广告作品的前提。

4）变通性

这里主要指的是战术策划的变通性，《孙子兵法》有云："兵无常势，水无常形，能因敌变化而取胜者，谓之神"。这里所说的"神"，就是指战术上的灵活性、变通性。广告策划也是如此，成功的广告策划也应当是依据市场变化而变化的策划，而不应当是永恒不变的策划。

5）前瞻性

当今的市场经济风云万变，要求广告策划面对市场环境、消费者状况、产品状况，不断调整策略，以适应万变的市场。同时更要着眼于未来市场的发展和变化，对前瞻性的把握通过科学的市场分析和预测来保证广告策划的前瞻性。

6）可行性

这是广告策划的价值所在，一个不具有可行性的策划方案，无论怎样新颖独特、富有创意，都只能是毫无价值的异想天开、胡思乱想，对实际工作毫无意义。

2. 广告策划的作用

尽管广告策划包括广义的整体广告活动策划和狭义的单项广告活动策划，但在现代广告运动中，广告策划越来越多地被纳入到整个营销体系中进行考量。因此，在对广告策划的作用进行探讨时，不仅要充分考虑其在单项广告中的作用，更需要通盘考量，对其在整体广告活动，甚至在整个营销活动中的作用进行充分、客观的评估。

广告策划的作用有以下几点。

（1）广告策划使广告活动目标更加明确。任何一个广告策划方案，都必须有一个明确的目标，各项活动都必须紧紧围绕着这个目标展开，无论是单项广告活动策划或是整体广告活动策划，这样能有效地避免广告活动的盲目性。尤其是在市场经济发达、竞争日趋激烈的当代中国社会，在进行广告活动前必须确立现实可行的目标，并以其指导广告策划的制定和执行，这样才能使广告效果更加明确。

（2）广告策划使广告活动的效益更加显著。广告策划包括单项广告活动策划和整体广告活动策划。它衔接了企业的长远利益与短期计划，使短期策划的效果具有前后延续性，使长期整体策划的效果更具生命力。科学客观的广告策划能够通盘组织广告活动，根据产品所处的不同阶段采用不同的广告策略，能有效避免广告费用的重复支出和浪费，从而提高广告的收益，使广告策划对企业起到事半功倍的作用。

整洁、丰满的商品陈列，搭配抢眼、醒目的POP广告，能够更加突显商品的魅力，使商品更加引人注目，从而提升商品的生动化陈列效果，增强店内竞争优势。良好的商品陈列效果，有助于在销售环境中树立和提升企业形象，进而保持与消费者的良好关系。

6.2 广告策划的程序

广告的策划程序分为理论程序和操作程序两方面。

1. 理论程序

理论程序包括四个阶段，分别是调查分析、决策计划、执行实施和评价总结。

（1）调查分析。包括对环境、行业、竞争、产品、消费者等方面的调查分析。

（2）决策计划。制定广告战略，确定广告目标和产品定位，明确表现形式、媒体策略和预算，写出广告计划。

（3）执行实施。设计制作广告，并进行评估、定稿、发布。

（4）评价总结。对广告发布后的影响效果进行测定，写出总结报告。

2. 操作程序

操作程序共分以下八个步骤。

（1）成立广告策划小组。小组成员包括业务主管、策划人员、编辑人员、设计人员、调查人员、媒体联络人员及公关人员等。

（2）制定工作时间表。

（3）向有关部门分配任务。
（4）制定战略规划，进行研讨，确定广告的实施计划。
（5）编写广告策划书，对策划结果进行审核、修改。
（6）将广告策划书提交客户审核。
（7）将广告计划交付实施，对效果进行预测和监控。
（8）实施完毕后总结，并撰写用于存档的总结报告。

6.3 广告策划案例赏析

6.3.1 农夫山泉广告策划案例

1. 企业介绍

农大山泉股份有限公司是一家中国大陆的饮用水生产企业，成立于1996年9月26日，公司拥有"农夫山泉"品牌，以"农夫山泉有点甜"的广告语而闻名于全国各地。

2. 产品介绍

农夫山泉坚持纯天然理念，从不使用一滴城市自来水。农夫山泉目前拥有四个主要水源基地：浙江千岛湖、南水北调基地湖北丹江口、广东万绿湖及吉林省靖宇县的长白山，前三者均为地表水库水源，第四个为天然矿泉水水源。2000年，农夫山泉被授予"中国奥委会合作伙伴"和"北京2008年奥运会申办委员会热心赞助商"荣誉称号。农夫山泉产品，如图6-1所示。

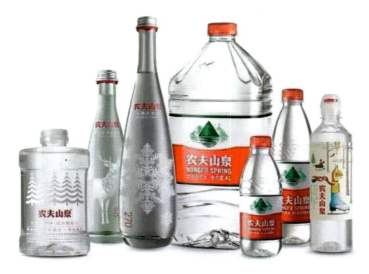

图6-1　农夫山泉产品

3. 广告内容介绍

每当提起农夫山泉，消费者脑海中首先闪现的是那句出色的广告语"农夫山泉有点甜"。为什么会有这种效果？为什么农夫山泉广告定位于"有点甜"？而不是像乐百氏广告那样，诉求重点为"27层净化"呢？这并不仅仅是农夫山泉在广告宣传战略上的求新求异。

农夫山泉对纯净水进行了深入分析，发现纯净水有很大的问题，它连人体需要的微量元素也没有，这违反了人类与自然和谐的天性，与消费者的需求不符。

农夫山泉的广告讲述了农夫山泉的三大理念："天然理念""环保理念""健康理念"，作为天然水，它自然高举起反对纯净水的大旗，而它通过"有点甜"向消费者透露这样的信息：农夫山泉是天然的，健康的。最后广告反复展现了"我们不生产水，我们只是大自然的搬运工"这一观点，如图6-2所示。

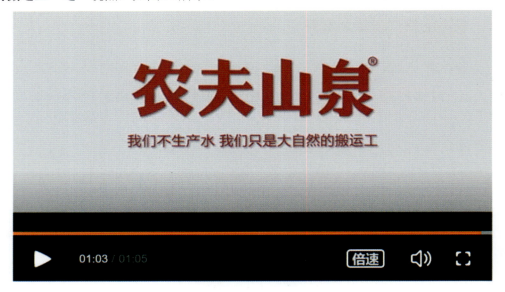

图6-2　农夫山泉广告语

农夫山泉在甜味上并没有什么优势可言，因为所有的纯净水、矿泉水，仔细品尝，都是有一些甜味的。但是农夫山泉首先提出了"有点甜"的概念，在消费者心理上抢占了制高点。而且广告宣传自始至终简洁有力，没有多余繁杂的无用信息。

"农夫山泉有点甜"虽然产品本身并不见得真的"有点甜"，但是听多了，是否真觉得农夫山泉的矿泉水，有点甜了呢？

为何这句广告词有如此魔力？

原因有二，第一是因为它简短、朗朗上口；第二就是因为它体现了差异化。

农夫山泉的品牌理论就是"健康、天然"，就如同另一句广告语"我们不生产水，我们只是大自然的搬运工"所表达的中心思想一样，农夫山泉的水厂全都建立在水源地，在水源地包装入库，不管是千岛湖还是长白山。在同类产品很多的情况下凸显差异化是农夫山泉广告策划成功的关键点，其进行了水源地实拍，反复强调水源地的纯净健康，如图6-3所示。

农夫山泉的平面广告也在反复强调水源地的优势，如图6-4所示。

图6-3 农夫山泉水源地

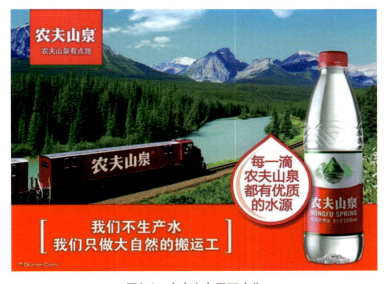

图6-4 农夫山泉平面广告

6.3.2 德芙广告策划案例

德芙巧克力是世界最大休闲食品和宠物食品制造商——美国跨国食品公司玛氏（Mars）公司在中国推出的系列产品之一，1989年进入中国，1995年成为中国巧克力领导品牌，"牛奶香浓，丝般感受"成为经典广告语。

德芙品牌在市场上具有很高的品牌知名度，市场占有率比较高。这样的成绩不仅来源于德芙本身丝滑细腻的口感、精美的包装，还来自德芙的广告策划。

德芙（DOVE）的名字诠释：

D=DO

O=YOU

V=LOVE

E=ME

这些字母含义连起来就是DO YOU LOVE ME（你爱我吗），成功营造了一种唯美浪漫的感觉，使德芙本身有了与众不同的寓意，如图6-5所示。

图6-5　德芙广告

1. 定位与品牌策略

德芙的定位是全世界高端市场，其系列产品价位较高，主要针对中秋、圣诞、春节、情人节推出自己的系列产品。德芙主要走高端路线，主要对象是年轻女士。因此，无论是从包装设计、广告推广还是广告词，都可以看出其定位比较明确。

2. 目标消费者

德芙产品的目标消费者之一是16岁到45岁之间的情侣或夫妻。此年龄段的爱情比较注重浪漫，在巧克力文化中，最重要的还是情侣文化。因此，用巧克力来传达爱意，尤其是在圣诞节、情人节等节日期间，更应该充分利用巧克力的情侣文化进行情侣文化营销，如图6-6所示。

城市中等收入女性也是其目标消费者。她们对"白领"抱有幻想和憧憬。德芙广告更多的是说服消费者进行精神消费，因为她们被告知"拥有德芙，你就是广告的主角"。因此，这种象征建立在这个群体自身固有的欲望之上。另外，女性对巧克力的偏好远远高于男性，尤其是年轻女性，她们的购买也更加强烈。

图6-6 德芙目标人群广告

3. 广告风格

德芙广告首创丝感概念，突出了巧克力细腻滑润的感觉。再加之丰富的联想，把这种感觉与丝绸滑腻轻柔的质感相结合，营造出舒适、优雅、浪漫的意境。整体上是一种精神唯美的场景，利用感性诉求加上各种时尚元素和轻柔婉转的音乐，使观众沉溺于这种组合，得到一种精神上的体验和满足。

独特的创意及拍摄技巧也将德芙牛奶巧克力带入了全新的境界。以美女为主角，唯美的画面，优雅的音乐，明快的色彩，给人一种难以言喻的舒心之感，令人回味无穷，如图6-7所示。

图6-7 德芙广告唯美画面

Apple Watch广告策划

1．背景

Apple Watch是苹果公司推出的一款智能手表，具有多种功能，如健康监测、通知提醒、音乐播放等。为了进一步推广Apple Watch，苹果公司决定进行一次广告策划，以吸引更多的消费者购买。

2．策划过程

（1）目标设定：提升Apple Watch的知名度和销量，吸引潜在消费者，巩固现有消费者。

（2）市场调研：研究潜在消费者的需求和喜好，分析竞争对手的广告策略，了解Apple Watch的市场份额和用户反馈。

（3）创意构思：根据市场调研结果，设计一系列具有创意和吸引力的广告，突出Apple Watch的时尚外观、智能功能和用户体验。

（4）执行细节规划：制作各种形式的广告，包括海报、展示牌、悬挂POP等，选择在商场、购物中心、苹果专卖店等渠道进行投放。

（5）评估与修正：通过销售数据、社交媒体反馈等方式，定期评估广告效果，进行必要的调整。

3．广告主题与创意内容

以"智能生活，从Apple Watch开始"为主题，通过展示Apple Watch的时尚外观和智能功能，吸引潜在消费者的关注。运用简洁明了的画面和文字，突出Apple Watch的实用性和便捷性。例如，在海报上展示一个佩戴Apple Watch的人正在享受智能生活，同时用简洁的文字说明Apple Watch的功能和优势。

4．实施与推广

在商场、购物中心、苹果专卖店等渠道投放广告，同时通过苹果官方网站、社交媒体等平台进行推广。利用苹果的影响力和粉丝群体，增加广告的曝光度和关注度。此外，在广告投放期间举办一些促销活动，如限时优惠、赠品等，吸引更多消费者购买。

5．效果评估

经过一段时间的广告投放和推广，Apple Watch的知名度和销量得到明显提升。通过社交媒体和口碑传播，广告效果得到了进一步的放大。同时，苹果公司也收集到了大量关于消费者需求和市场反馈的信息，为后续的产品开发和广告策划提供了有价值的参考。

本章首先介绍了广告策划的概念及其特点，其中包括目标性、系统性、创造性、变通性、前瞻性和可行性。接下来，阐述了广告策划的程序，包括理论程序和操作程序。最后，介绍了两个广告策划案例：农夫山泉广告策划和德芙广告策划。

1．广告策划的操作程序具体包括哪些步骤？

2．结合POP广告的创造性和目标性，设计一款针对特定目标群体的POP广告，并实现其促销目标。

3．针对附近的商家企业，选择某一件产品，从市场调查、目标受众、产品特点等方面进行分析，为其制作一份广告策划。

第 7 章

手绘 POP 广告

 微课视频

7-1

7-2

7-3

7-4

7-5

7-6

7-7

7-8

 学习要点及目标

1. 了解手绘POP广告的概念。
2. 了解手绘POP的特点、制作过程及材料等。
3. 掌握手绘POP广告中字体设计、插图设计、色彩设计、版式设计的具体方法。

 技能要求

要求熟知手绘POP广告的制作流程，能够制作出完整的手绘POP广告。

7.1 手绘POP广告简介

手绘POP广告的英文是handwriting point of purchase advertising，直译过来就是"手写购买点的广告"，它是传统的POP广告形式，能直接体现POP广告设计者的创意能力和创意水准。同时，它也是最便捷的广告形式，广告设计者往往用一张纸、几支笔和几瓶颜料就能制作出富有创意、独特的POP广告，实现即时传达商品信息。一般说来，POP广告的从业人员都必须经历手绘POP广告制作的训练，这样才能深刻体会POP广告的特性和要素，所以手绘POP广告通常作为POP广告制作的基础训练内容，如图7-1所示。

图7-1　手绘POP广告示例

手绘POP广告既可以用来做海报，也可以用来制作价目卡、吊牌等。这些广告要根据市场的需求和商场的实际需求来设计，以达到宣传的目的，吸引消费者的注意力，并实现广告传播的目标。

7.2 手绘POP广告的特点及优势

手绘POP广告是商场内POP广告的一种，它不需要太多制作经费，不需要精美的印刷加工，只需要少许创意和一些简单的工具，就可以随手描绘出漂亮的POP广告。其特点是可以迅速提供商品信息，与顾客沟通情感，其效果有时会超过计算机制作的POP广告。

7.2.1 手绘POP广告的特点

1. 有极强的针对性和应变性

手绘卖场广告能根据超市的商品陈列布局、店面空间情况、促销的商品以及促销的手段而进行特别绘制，满足超市促销的要求，并能针对任何突发状况进行及时处理，具有很强的针对性和应变性。

2. 制作灵活、快捷

手绘卖场广告，不必经过严格的审查，也不必进行精密的构思，一切都是随卖场及消费者的需求、商品的更换、竞争的需要、市场的变化而绘制的，因此制作过程灵活、快捷。

3. 节约成本、时间

手绘卖场广告的制作材料相当便宜，花费不大，而且耗材少成本低，节约费用开支，制作快捷省时。

4. 刺激消费者的潜在消费欲望

尽管商家已经利用各种传播媒体，对产品做了很好的前期推广宣传，但当消费者步入卖场时，对之前的宣传已经印象模糊，此时决定消费者购买与否的关键就是商场的手绘POP广告。手绘卖场广告以其极强的针对性，强烈的视觉冲击，同时融合了卖场的各种因素，充分唤起了消费者的潜在消费欲望，因而能达到很好的促销效果，如图7-2所示。

图7-2　商场手绘POP广告

5. 富有亲和力和亲切感

由于手绘POP广告是用非常富有变化和亲切感的文字、图画来制作的，因此消费者在看到这类广告时会倍感亲切。手绘POP广告能够给人一种轻松舒适、一目了然的视觉感受，如图7-3所示。

6. 第二销售员

手绘POP广告有"无声的售货员"和"最忠实的推销员"的美誉，在超市或卖场中，当消费者面对诸多商品而选择困难时，摆放在商品周围的一幅幅鲜明生动、幽默可爱的手绘POP广告，不断地向消费者提供商品信息，引导消费者产生购买欲望，如图7-4所示。

图7-3　手绘POP广告示例

图7-4　"第二销售员"广告示例

7. 提升企业形象

随着商业竞争的日趋激烈，企业不仅要注意提高产品的知名度，同时更应该注重企业形象的宣传。手绘POP广告同其他广告一样，在销售环境中可以起到树立和提升企业形象的作用，进而保持与消费者的良好关系。

7.2.2　手绘POP广告的优势

手绘POP广告以醒目的色彩搭配，灵活多变的版式布局，易认易读的字体，幽默夸张的插图，向消费者宣传和传达商品的特色。手绘POP广告是指不借助任何计算机设备，亲手使用专用POP书写工具绘制出色彩鲜艳、图文并茂的POP海报。手绘POP广告的制作成本较低，可大大缩短制作时间，具有较强的机动性、灵活性和快捷性。手绘POP广告流露出的亲切感是其他印刷广告所不能表达出来的，它的亲和力最能刺激消费者的潜在购买欲望，使消费者产生购买欲，从而为经营者带来商机，如图7-5所示。

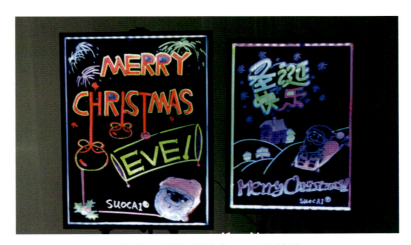

图7-5 手绘POP广告——圣诞快乐

　　手绘POP广告能够配合卖场整体格调的搭配，既有助于推销商品，又能营造出卖场的热卖氛围。当今的各大商场，POP广告已成为时代的佼佼者，而手绘POP广告具有制作成本低，形式变化活，传达速度快，反馈信息准的主要特性，从而成为现今商业竞争中的一种最有效、最广泛、最实用的营销手段和策略。

7.3 手绘POP广告的应用范围

　　手绘POP广告的应用范围十分广泛，无论是商场超市中的商品价目卡，还是商场节假日用来宣传的条幅海报，都属于手绘POP广告的应用范围。概括来说，手绘POP广告的应用范围主要包括以下几方面。
　　（1）特价、优惠的商品或重点促销的商品。
　　（2）超市中明显位置陈列的商品。
　　（3）推广的新商品。
　　（4）季节性、流行性商品。
　　（5）处于广告活动中的商品。
　　（6）节假日促销活动的装饰。
　　（7）超市临时性的各类通告、告示等。

7.4 手绘POP广告的制作原则及过程

7.4.1 手绘POP广告的制作原则

　　手绘POP广告虽然灵活多变，可塑性极强，且融入很多创意的元素，但在制作过程中仍

须遵循一定的规律，以下几点就是手绘POP广告的制作原则。

1. 能吸引消费者注意力

手绘POP广告必须使用明亮的颜色，内容清楚明了，语句简短有力，给消费者造成视觉上的冲击并使其产生兴趣，进一步了解商品并进行购买，如图7-6所示。

2. 便于阅读

手绘POP广告要用简短、有力的文句来表现，字数以15到30字为宜，使消费者能在第一时间准确了解商品的基本信息。

3. 突出广告的诉求点

（1）售点广告的诉求点是价格还是质量，必须要突出重点，使消费者一目了然。

（2）必须表现促销品的具体特征和内容，及其对消费者的价值。

（3）文字与用语要符合时代的潮流和消费者的需求。

（4）要反映商品的使用方法。

（5）应根据不同的消费层次来决定文字、用语。

4. 具有美感

商场里的手绘POP广告要使消费者有美的享受，同时还要富有个性、有创意。

5. 统一协调风格

手绘POP广告的内容设计要符合商场的整体氛围，如商场的春节促销，POP广告在色彩的选用上宜用红色来彰显喜庆氛围。

6. 层次分明，多方刺激消费者

许多超市的手绘POP广告，仅仅局限于"价格便宜"的单一文字内容上，其实更应从各个角度刺激消费者，使消费者产生对该商品的依赖性，可将重点转移到该商品的功能上，如图7-7所示。

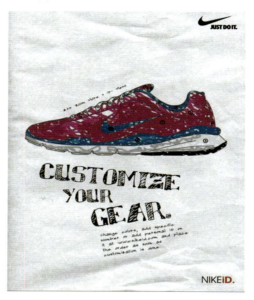

图7-6　耐克鞋手绘POP广告

图7-7　手绘POP广告

7.4.2 手绘POP广告的制作过程

1. 构思广告

手绘POP广告主要构思的内容包括商品促销信息、特价信息或节假日活动信息等。

2. 确定广告内容

手绘POP广告的内容就是广告的主题，它包括主标题、副标题及简单的文字说明。主标题是POP广告中的重心，是整个广告中最重要的部分；副标题是对主标题的补充说明或进一步详细表达，往往具有画龙点睛的作用；说明文字则根据POP广告的实际需要而确定，一般只有大型的促销活动、抽奖活动的POP广告才需要配有说明文字。

POP广告中的语言叙述是非常重要的，超市内广告的内容最好简短、明了，保证消费者的阅读时间不超过1分钟，否则消费者没有耐心阅读完。广告内容要新鲜独特，富有激情、惊喜、紧迫感，能极大地刺激消费者的购买欲望并给其留下很深的印象，如图7-8所示。

图7-8 店庆手绘POP广告

3. 编排广告构思

手绘POP广告的颜色选择要参照广告的类型、用途、突出的重点，以及季节变化，甚至要参考到具体的商品，总之要灵活而有原则地进行选择。如促销春装应多选用绿色、明黄色等富有春天气息的颜色；中秋、春节等节假日促销则多选用喜庆的红色、黄色等。

图案能起到帮助消费者理解广告的内容和美化版面的作用，比文字叙述更能激发消费者的兴趣，同时也能更直观、更明朗地传递商品信息。图案包括插图和装饰图案，插图的选择和创意不受限制，应多选择形象性、象征性的图案，如图7-9所示。

手绘POP广告中的文字包括中文、数字、英文等，不同的字体及文字大小的选择，也是能否成功创作POP广告的关键。特别是在超市中，大多数的POP广告因其尺寸受陈列空间的限制而没有插图，文字和装饰图案的美观、清晰、协调则成为决定广告成功的重要因素。通常主标题的设计必须清晰，可用几种颜色，字体上可附带简单的与主题有关的装饰图案，并采用立体、阴影、字体加框等方式突出主题。副标题和文字说明，因字体相对较小，只要字体清晰、阅读性强就可以，为避免版面过于死板，通常靠增加简单的装饰图或改变文字的版面安排来加以改善。对英文和数字的要求不多，只要容易阅读、清晰完整即可。

版面的编排，在整个制作过程中也是非常重要的。一般编排的原则是突出重点、容易说明、美感与动感协调统一。广告编排是指将广告中所要包含的各项内容进行有效整合，从而形成一个完整的广告意念。广告编排需要考虑的因素主要有：说明文字、价格、图案等大小的比例分配，主要文字与辅助文字的字体大小，文字行间距、字间距的选择，整个广告的轮廓线、分割线的确定等，相关案例如图7-10所示。

图7-9 节约用水手绘POP广告

图7-10 季末清仓手绘POP广告

4. 初稿、定稿的完成

在正式制作POP广告前，必须用笔简单地进行初稿的构图，将主要的意图通过编排的草图呈现出来，之后再进行正式绘制，直至完成定稿。

7.5 手绘POP广告的工具材料

手绘POP广告的工具材料一般是指笔、纸和颜料。但随着新工艺、新材料的出现，笔、纸、颜料也衍生出许多不同的新产品，形成了不同的新特点、新风格。下面就笔、纸和颜料进行具体的介绍。

7.5.1 笔

1. 硬笔类

硬笔类使用最多的是马克笔。马克笔是现在手绘POP广告最常用的工具。它的种类很多，使用起来也非常方便，如图7-11所示。使用马克笔可以写出许多新颖的美术字体。按照马克笔的溶剂材质进行分类，马克笔主要分为水性和油性两种。

水性马克笔是手绘POP广告美工必备的工具之一，这种笔的表现力十分丰富，可以描绘出各种不同质感的图案。水性马克笔的颜料为水性，不防水，颜色没有覆盖力，应配合油性勾线笔使用。水性马克笔的干燥速度比较慢，方便于绘制渐变或渲染的效果，但要防止被水渍淋湿。水性马克笔主要是用来写一些正文和为插图着色，它的笔尖宽度通常为3 mm，每支笔的末端都带有不同的编号。它的使用寿命相对较长，但是是一次性的，笔头会越用越钝。

手绘POP广告　第7章

图7-11　马克笔

　　油性马克笔中含有易挥发的化学物质,有刺鼻的化学气味,不宜长时间使用。因为其含有易挥发物质,因此在使用的过程中要注意用完后立刻合上笔盖,这样可以延长笔的使用寿命。油性马克笔绘制的作品不怕被水淋湿。

　　马克笔按笔头的宽度可以分为多种规格:6 mm、12 mm、20 mm和30 mm等。规格为6 mm的马克笔主要用来写一些正文;规格为12 mm的马克笔主要用来写一些副标题;规格为20 mm的马克笔主要用来写一些主标题;规格为30 mm的马克笔主要用来涂大面积的底色及对边框进行修饰等,如图7-12所示。

图7-12　不同规格的马克笔

2. 软笔类

　　软笔又分毛笔、水彩笔、水粉笔、排笔、油画笔等,毛笔及水彩笔如图7-13和图7-14所示。

121

图7-13　毛笔

图7-14　水彩笔

用毛笔需要良好的书法功底，毛笔字变化多端，书法韵味十足，趣味性极强。手绘POP广告时，使用毛笔有画龙点睛的作用。毛笔比较难掌握，不经过大量的书法练习很难取得好的书写效果，但一旦掌握了毛笔的书写方式，它又成为快捷的书写工具，书写速度和书写效果有着其他书写工具难以达到的水平。

水彩笔适合作水彩渲染，简单方便，效果好。

水粉笔和油画笔中的方头笔（排笔）常用来上色和书写，小型号的方头笔写美术字很方便；大型号的方头笔，即"排笔"，用于大面积平涂色彩比较方便。

7.5.2　纸张

手绘POP广告的创作主要在纸张上进行，纸张是手绘POP广告的最重要的载体。随着专业纸张的品种越来越丰富，手绘POP广告在纸张选择上也得到了扩充。一般情况下，POP广告纸张可大致分为铜版纸、彩纸和底纹纸三类。

1．铜版纸

铜版纸，又叫印刷纸，具有制作方便、价格低廉的特点，其表面光滑，能把马克笔原有的颜色完整地表现出来，是最容易被初学者选择的载体之一，如图7-15所示。

图7-15　铜版纸

2. 彩纸

彩纸因具备丰富的色相和均匀的色彩，而给POP广告的制作带来了很大的方便，如图7-16所示。丰富的色彩效果会带给人很有情调的感觉，因此彩纸非常适合制作节庆类的POP广告。但彩纸的底色与广告字体、图案的色彩等要搭配和谐，否则广告的视觉冲击效果不强，很难吸引消费者的注意力。

图7-16　彩纸

3. 底纹纸

底纹纸一般分为带有花纹图案底色的纸张和带有不同质地、肌理的纸张，如图7-17所示。底纹纸一般适合制作高档商品的POP广告。

图7-17　底纹纸

7.5.3　颜料

POP广告的颜料一般包括水粉、水彩、墨汁和彩色墨水这几类。不同的颜料通常和不同的笔配合使用，以表现丰富的色彩。

1. 水粉

水粉颜料不透明，覆盖力强，颜色鲜艳，适合大块面积的涂色，如图7-18所示。水粉颜料成本低廉，适合手绘POP广告的大批量制作。

图7-18　水粉

2. 水彩

水彩颜料透明，覆盖力较差，适合表现轻快、明丽的画面，可以采用渲染、重叠、缝合等不同技法，同时配合使用不同材质的纸张，使画面表现形式丰富多样。水彩使用起来也非常方便，有一种固体水彩，使用时只要将笔蘸水再黏颜料即可，既方便又实用，但不适合大面积的使用。

3. 墨汁

墨汁的使用最为大众化，因其造价便宜，结合毛笔的使用既快捷又方便，符合手绘POP广告的高机动性的要求，是最为基础的POP广告绘制工具。使用墨汁绘制的图案如图7-19所示。

图7-19　使用墨汁绘制的图案

4. 彩色墨水

彩色墨水适合大面积的渲染，它透明度较高，虽然是水溶性颜料，但在完全干燥后也有防水的效果。

7.5.4 其他工具

制作手绘POP广告除了以上所说的几种工具外，还需要一些其他的辅助工具，比如透明胶布、双面胶、泡沫胶、直尺、剪刀、美工刀、圆规、铅笔、橡皮等。

7.6 手绘POP广告的构成要素

手绘POP广告的制作主要由字体设计、插图设计、色彩设计和版式设计四方面组成。

7.6.1 文字设计

文字设计部分包含文字和字体两方面。

1. 文字

POP广告文字方案包括主标题、副标题、解说文字等。具有好的文字方案的手绘POP广告能够吸引消费者的注意力，营造出很好的视觉氛围，如图7-20所示。

（1）主标题。主标题是手绘POP广告的重心，要能吸引过往的消费者的眼球，所以在绘制主标题时字体要大、醒目、清晰，同时注意字数不要太多，以免给人造成杂乱无章的感觉。

（2）副标题。副标题对主标题起着补充说明的作用，它往往明确而具体地提出了POP广告的内容，是广告的画龙点睛之处。

图7-20 手绘POP广告案例

（3）解说文字。解说文字是手绘POP广告的主题内容，或是诉求目的的阐述性文字。解说文字应当做到简明扼要，语句通顺。最重要的信息应该写在最前面，以吸引消费者往下继续阅读，书写行数不超过10行，每行不超过15个字。

2. 字体

POP广告的字体是指文字造型。新颖的文字造型能够给消费者带来强烈的视觉冲击力。一个成功的文字造型设计，能够很好地沟通商家与消费者之间的思想与情感。文字造型主要在于笔画、结构的变化，以及字距编排的形态组合。手绘POP广告的个性字体大多由黑体演变而来。下面将介绍黑体字的特点。

黑体又叫印刷体，它是所有字体当中最规范的一种字体。在书写黑体字时要横平竖直，

字的整体结构比例要均匀，而且字的笔画不可以随意更改。

从基础POP字体还可以演变出一些其他的个性POP字体。这些字体的基本结构还是以基础POP字体为准，只不过是对其部分笔画进行改变，但在书写的时候还是要注意字体的整体结构。

下面介绍几种常见的个性POP字体。

（1）圆弧字。圆弧字即把POP字体当中带"口"或者"方框"的字根进行变形处理，画成圆形的笔画，其他部分还是基本的POP字体结构。

（2）半圆弧字。半圆弧字就是把POP字体当中带"口"或者"方框"的字根进行变形处理，画成半圆形的笔画，其他部分还是基本的POP字体结构。

（3）断口字。断口字就是指在书写POP字体当中带"口"或者"方框"的字根时，对角不进行封闭。

（4）弧线字。弧线字就是对POP字的每一个笔画进行弧线变化，使之呈现整体的柔润感，其他部分还是基本的POP字体结构。

（5）其他。此外，还有一些其他的个性POP字体。如模仿实物质感所涉及的字体，有其独特的风味。尝试以马克笔表现实物的质感，虽然有点难度，但"画字"的过程让人充满想象力，产生更多的灵感。个性POP字体的设计案例如图7-21所示。

图7-21　个性POP字体示例

7.6.2　插图设计

众所周知，一张完整的手绘POP广告作品，不仅要有漂亮的文字，独具匠心的版面设计，更要有精美的插图，精美的插图能够在第一时间吸引消费者的注意力，进而让消费者的目光移向广告中的文字。POP广告版面编排中加入的图片或相片称为"插图"。插图不仅能美化版面，吸引消费者，还能使消费者更加深刻地理解文字的意思，使广告内容一目了然，如图7-22所示。反之，一个没有插图的POP广告就成了一个乏味的广告。

插图的表现手法有以下四点。

（1）幽默。幽默表现手法是指以夸张的手法，表现出其趣味性及幽默感。

（2）写实。写实表现手法是指以熟练的技巧，清楚准确地描绘主题。

（3）拟人。拟人表现手法是指以类比、比喻的方式，巧妙地传达广告信息。

（4）联想。联想表现手法是指对具体的实物进行联想，勾勒出现实中存在的或者虚幻的情景。

图7-22　插图设计手绘POP

7.6.3　色颜设计

1. 色彩的配色方法

把色彩搭配得赏心悦目并非难事，下面介绍6种配色方法。

（1）无色彩配色。所谓的无色彩配色指的是黑色、灰色、白色这三种颜色的搭配，这种配色方法在日常生活中较为少见。因为缺少色彩的对比，所呈现的感觉可能较为单调、沉闷。然而，无色彩配色所表现的价值感属于高级的范畴，运用在高级服饰、精品类、珠宝类、汽车等价位较高的产品上非常合适。

（2）有色彩配色。选择任何一个色彩与黑色、灰色、白色搭配，称为有色彩配色。当找不到合适的色彩搭配时，可以考虑用黑色、灰色、白色来搭配，因为此配色方法是最稳定、最完整、最不会出错的配色方法。以黑、灰、白搭配容易产生高级感，例如，红色配黑色具有强烈的视觉引导效果，适合较酷、前卫的行业；红色配灰色，适合精品业、化妆品、服饰等行业，给人一种平和、柔和的品质感；蓝色配白色，属于大自然的配色，适合应用在电脑、信息等行业。由以上可知，低明度的色彩搭配白色，中明度的色彩搭配灰色，高明度的色彩搭配黑色，掌握这个配色原则，就可以灵活进行配色应用。

（3）类似色配色。用相近的色彩相互搭配的配色方法就是类似色配色，类似色配色可以营造出柔和、贴心、可爱、温馨的感觉，所以适合用于婴儿用品、女士服饰、婚纱等，但

需注意，所搭配的类似色明度差异不宜过小，以免造成同一色系的混淆。类似色配色的整体感觉趋向平坦、柔弱，在作品的表现上，吸引力较弱。类似色经常扮演配角的地位，能够让主角更为突出。

（4）对比色配色。对比色配色就是利用对比色来搭配，以三原色（红、黄、蓝）构成三角形的三个顶点，相互混合，形成对比色的配色，给人以前卫、鲜明、开朗、流行的感觉。

（5）彩度配色。使用相同彩度但不同色调的颜色进行配色的方法，称为彩度配色。例如，三原色的配色属于高彩度配色；粉红色配紫色是亮眼的色彩搭配，属于中彩度的配色。彩度配色是一种活泼、灵活的配色方法。

（6）咖啡色配色。咖啡色是所有颜色中较难配色的颜色，其配色可以是深咖啡色搭配浅咖啡色，浅咖啡色搭配深咖啡色或搭配红色、橘色、黑色、灰色。

3. 色彩的配色依据

了解配色的方法以后，若能对色彩的属性、含义有更深的了解与认识，并将其应用于日常生活中，将会使色彩的表现形式更加丰富。下面介绍两类不同依据下的配色习惯。

1）以消费者年龄为依据

（1）幼年：这个年纪给人的感觉是天真无邪、可爱，所以适合使用粉色系的颜色或搭配白色，适用于与婴儿相关的店面招牌及各种产品包装。

（2）青年：这个年龄属于活泼好动的年龄，喜欢追求流行，所以适合用纯色来搭配，以给人充满活力的感觉。

（3）壮年：成熟、稳定的年龄，因此选的颜色不可太花哨，以中彩度、中明度的颜色较为合适，给人安定的感觉。

（4）老年：这个年龄适合较深沉的颜色，给人慈祥、和蔼可亲的感觉。

2）以季节为依据

（1）春天：这个季节给人的感觉跟幼年一样，都适合甜美、温馨的颜色，所以同样地，粉色系最为贴切，同时绿色调也很合适。

（2）夏天：艳阳高照的夏天，适合明亮的黄色，同时酷夏需要消暑、吃冰、游泳、吹冷气等，所以清凉的蓝色也很合适。

（3）秋天：秋天是丰收的季节，也是枫叶红的季节，黄色与橘色都是很合适的颜色。这时万物萧索，也可以用深色调如灰色来表现。

（4）冬天：冬天大地一片死寂，因此用黑色、灰色来表达很合适，而冬季会下雪，以蓝色、白色来表达冬天也相当合适。

7.6.4 版式设计

手绘POP广告如何排版？可以从以下四个方面进行设计。

1. 构思

首先决定直式或错式，落笔时要注意四边留有空间，以免版面分散，不够集中，给人以

粗制滥造的感觉；其次，文字大小、款式及整个版面颜色的搭配也需要重点考虑。

2. 主标题

主标题是POP广告的重心，最能留住观众的目光，所以文字一定要醒目、清晰、容易阅读，字数不要过多，以2秒钟左右读完为限。

3. 副标题

如果主标题无法充分说明广告内容，或为了使广告内容更能吸引观众，副标题的补充说明是必须的，所以副标题具有画龙点睛的效果。但是主标题若不能牵引观众，那么观众也不会有兴趣阅读副标题。因此，一个成功的POP广告应该能够将观众的目光从主标题引导至副标题，再引导至具体内容的说明。

4. 内容设计说明

说明文是手绘POP广告用于说明内容、目的的文案，书写时要注意内容简明扼要，语句通顺。最具魅力的信息应写在前面，引导消费者往下阅读。书写行数尽量在7行之内，每行不要超过15个字。

本章讲述了手绘POP广告的特点及优势、应用范围、制作原则及过程、工具材料和构成要素等。手绘POP广告作为一种传统的广告形式，具有针对性强、制作灵活、节约成本等优势，能够刺激消费者的潜在消费欲望，提升企业形象。在制作手绘POP广告时，需要遵循一定的原则，如吸引消费者注意力、便于阅读、具有艺术美感等。同时，手绘POP广告的构成要素也十分重要，包括标题、正文、插图和色彩等。总之，手绘POP广告是一种富有创意和独特性的广告形式，能够为消费者带来愉悦的视觉体验，同时能够传达商品信息，提升企业形象。

1. 在数字化时代，手绘POP广告的地位和价值是否会受到影响？
2. 如何通过手绘POP广告与其他数字媒体进行有效的整合和互动？
3. 选择一个具体的商品或品牌，了解其特点和目标受众，设计一款手绘POP广告。要求突出其特点、能够吸引消费者的注意力，并传达出明确的购买信息。

第 8 章

POP 广告设计与企业形象

 微课视频

8-1

8-2

8-3

8-4

学习要点及目标

1. 了解企业形象的基本概念。
2. 熟悉企业视觉形象的设定及企业形象在POP广告中的应用。

技能要求

掌握企业的标志符号、色彩等以企业为核心的视觉要素在企业视觉形象传达中的作用。

引导案例

星巴克与可口可乐的POP广告之战

　　星巴克和可口可乐是两个截然不同的品牌，但在POP广告的设计上，它们都巧妙地运用企业形象，展开了一场无声的竞争。

　　星巴克的标志是一个简洁的咖啡杯，上面有一个独特的绿色标志。在POP广告中，星巴克经常使用这个标志，搭配手绘风格的插图和文字，创造出一种温馨、舒适的氛围。这种设计风格不仅突出了星巴克作为咖啡专家的形象，也与品牌所追求的高品质、舒适体验的形象相符合。星巴克的POP广告主要投放在咖啡店内和周边环境，为消费者营造出一种轻松愉悦的购物体验。

　　可口可乐的标志则是一个简洁的流线型瓶身和独特的红色标志，在POP广告中，可口可乐经常使用这种标志性的瓶身作为主要元素，搭配明亮的色彩和活泼的插图，营造出一种活力四射、积极向上的氛围。这种设计风格突出了可口可乐作为快乐、活力的象征，也与品牌所追求的年轻、时尚的形象相符合。可口可乐的POP广告投放在超市、便利店等零售终端，吸引消费者的注意力，并激发他们的购买欲望。

　　这场POP广告之战不仅在视觉上吸引人们的注意力，更通过企业形象的传递，强化了品牌与消费者的情感联系。星巴克和可口可乐的POP广告策略都取得了成功，不仅提高了品牌的知名度，也提升了消费者的忠诚度和购买意愿。

8.1 企业视觉形象的设定

　　当代企业的发展不仅仅体现在商品买卖上的成功，更体现在企业文化的传播，以及企业文化的社会认同度。在视觉领域中，企业形象通常通过企业的各类标志、象征物等图形和组合形式来展示，以确立企业文化的视觉价值。

　　企业的视觉形象是建立企业的视觉卖点，是独特的POP广告。企业作为复杂的"商品"，其展示出来的"形象"，即企业的视觉文化和投射出来的情感，凭借视觉艺术的诸多

形式，试图在消费者心中树立良好的企业形象，进而取得商业利益。

企业形象的塑造是长期性的，这种长期性体现在时间的长久性上。一个企业的理念得以推广成功，需要通过长期不间断和持续变化着的付出，才能使企业的形象深入人心，进而渗透到人们的生活中。想要凭借短期行为实现企业形象推广，是很难做到的。

企业形象设计包括企业形象的创造和建立，企业形象的发展和维护，企业形象的改造和革新。对于一个企业来说，树立一个良好的企业形象是个长期的过程，在企业成长的过程中，企业决策者的头脑中始终要有树立企业形象的观念，并且在适当的时机进行推广，在关键的时机进一步改造、革新，相关案例如图8-1所示。

图8-1　秋实餐饮企业形象设计

企业形象是宏观的规划，更是细致的操作；是长期的意识，也是实际的运用。在企业形象推广的过程中，需要企业不断地调整传达方法和角度，持续行动。企业想要获得更深入的认可，就要付出更多的精力。

在企业形象的视觉传达中，涉及的图形不仅仅是企业标志这一项内容，它还包括了各种标志符号在内的各个层次的视觉形象。企业形象中的图形是有助于企业形象传播的一切视觉形象，在这些形象中，最核心的就是企业的标志，它突出地显示了企业的核心理念和文化，是一切视觉形象的中心。同时，理解企业形象视觉传达中的图形语言，统筹考虑企业在各种环境和行为中涉及的视觉形象，根据具体的适用范围、意义、环境和功能来确定视觉形象。

在企业形象体系中，企业的视觉形象是围绕企业理念创造的视觉造型和符号体系。因此在企业形象设计中，以企业标志为核心的视觉要素包括企业的标志符号、标准字体造型、标准色彩体系，以及组合形式的使用规范、禁用示范等。

标志可以说是一个企业的身份证，是企业对外形象传达的核心，也是企业对内凝聚力的集中和浓缩。通过企业标志的设计，可以形成独特的视觉符号，在视觉传达中这个符号的视觉特征和内涵就成为企业对内、对外交流的核心工具。在宣传企业理念所进行的一系列广告设计中，标志就成为POP广告设计展开的基础，相关案例如图8-2所示。

在标志的塑造中，视觉形象本身就显得很重要，整体的形式、色彩的搭配、字母，以

及符号之间的结构，当然还包括视觉引起的人们的联想。视觉形象的传达力量是巨大的，若忽略了视觉的表现力，则标志无论蕴含多么深刻的意义都会显得无所适从，充斥着盲目和压迫。

图8-2　百度大楼展示标志

标志设计要从整体到细节，在方寸之间简练完成视觉表现，保证视觉形象突出、鲜明，语意顺应造型，整体完成水到渠成，没有局促和别扭，视觉和语意也融会贯通，在视觉和理念两方面，实现形和意的完美结合。

1. 辅助图形及符号

企业的视觉形象传达是一个独特的体系，在这个体系里，需要用不同的视觉层次和组合，形成有机的视觉传达结构，这样企业视觉传达的整体性和独特性才能突出。标志是企业的各个层次视觉传达的核心要素，辅助视觉形象能够丰富标志的视觉内涵。企业标志配合辅助视觉形象，能够形成立体的企业视觉形象。

单独的、孤立的标志设计在企业视觉形象的应用中往往会显得不和谐和呆板，起不到好的视觉传达效果，甚至会影响企业形象的整体的视觉传达。通过多层次的视觉语言辅助核心元素（标志）完成传达，丰富了企业的视觉识别。它们和标志一起，形成了很好的视觉呼应关系。

2. 吉祥物

企业的视觉传达，既要依赖于标志之类的抽象符号体系，同时又需要综合具象的视觉因素。在企业视觉传达体系里，企业的吉祥物可以完善企业的视觉传达体系，丰富企业的形象。

企业吉祥物的设计要求具有形象性、趣味性、生动性等特点。特别是对于奥运会、博

览会等大型综合活动，运用象征物无疑是一种非常好的办法。其中，以历届奥运会的吉祥物最受瞩目。现代的奥运会，不仅仅是一场体育赛事，它包含的更是除体育之外的商业、文艺等多方面的交流合作。对于这样的一场盛会，需要庞大的视觉系统作为视觉识别体系，这当中，吉祥物的造型是最为生动和活跃的一部分，相关案例如图8-3所示。

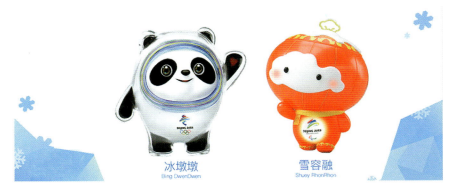

图8-3　冰墩墩和雪容融

3. 色彩

在企业的视觉识别系统中，标志色彩通常会成为企业色彩体系中的主要支撑部分，形成基本的色彩识别系统。

色彩识别的基本色彩是基础色，它通常被直接应用在标志的基本视觉表现中。基本色彩有明确的象征性，和标志的造型有密切的联系，直接传达企业文化和理念，是色彩识别的核心部分。辅助色则是完善企业视觉识别体系中的色彩运用。辅助色的数量和色彩属性根据标志的基础色衍生出来，它们辅助基础色彩体系的表现，帮助企业视觉系统的表达和运用。

在企业形象的视觉传达中，色彩的设计和组织要有计划，要注意在色彩的使用上保持一定的稳定性，辅助色彩的运用喧宾夺主。企业形象设计示例如图8-4所示。

图8-4　企业形象设计

8.2 企业形象在POP广告中的应用

企业形象的视觉传达活动,涉及企业行为的方方面面。企业形象的具体应用包括企业产品和品牌的多个方面,比如包装、广告、环境、建筑、交通工具、服装、办公用品等。以这些东西为载体,企业形象得以在社会中传播,进而实现企业文化的内部交流和外部传播。

1. 企业形象POP广告的空间环境

POP广告设计首先要考虑广告展示的空间环境,即企业视觉形象传播的场所,换句话说,就是各种商业活动的场所。从室内空间和室外空间的角度理解,室内空间更多和办公环境联系起来,而室外环境更多是指企业建筑和周边公共环境。空间环境设计能让办公、活动环境和外部景观环境与企业的形象联系起来,这符合企业形象视觉传达的需要,能为企业营造良好的形象氛围,相关案例如图8-5所示。

图8-5 企业室内广告空间

空间环境设计对于企业的形象十分重要,在进行识别系统的设计时,同样也需要营造独特的视觉环境。对于一些大型活动来说,空间和环境作为活动的组成部分,既有实际应用的一面,也起到整体视觉识别的作用。在具体的设计中,应根据活动的主题,围绕形象进行设计,在空间和环境的处理上,需要别出心裁,独树一帜,同时要利用新的视觉样式凸显活动的创新性,刻画活动的主题。

2. 设施和用品

在企业视觉形象涉及的应用项目中,包含了企业活动需要使用到的设施和用品。这些设施和用品也起到了传达企业视觉形象的作用,是企业视觉形象传达的一部分。企业视觉形象中的个性化的识别方案,能够通过这些设施和用品展现出来,不断加深消费者对企业视觉形象的认识。很多企业会定制印有企业专有图案的实用小物件,比如钥匙扣、雨伞、纸巾盒等,如图8-6所示。这些小物件既有实用价值又广泛地宣传了企业,起到了很好的POP广告作用。

图8-6 中国电信钥匙扣

3. 社会活动和营销活动

企业视觉形象的传达不仅仅局限于固定的设施和空间，同时也依赖各种不间断的社会活动和营销活动，它们是企业行为中的活跃部分，如果说企业在社会上的一些固定环境中的传播是静态的话，那么利用社会活动和营销活动所做的关于企业形象的宣传就是动态的。企业视觉形象借助于这种活跃的方式，通过与消费者的互动传播企业文化。

对于企业来说，利用一些社会活动来传播企业形象，能够使企业形象在消费者面前获得更多的表现机会。例如社会的一些公益活动、体育赛事等都是进行视觉传达的机会。在活动中积极推广自己的形象，可以有效推动企业视觉形象的传达，促进外界更多地了解企业文化理念。在社会活动和营销活动中进一步树立企业视觉形象，既要灵活地应用视觉识别系统，还要考虑到识别的稳定性和持续性，保持视觉识别给人们留下的恒久和相对稳定的印象。相关案例如图8-7所示。

图8-7 奔驰中国国际时装周

华为Mate系列的POP广告

华为Mate系列作为华为的高端手机系列，一直以大屏幕、高性能和精美的设计而受到消费者的喜爱。华为在POP广告设计中，也巧妙地运用企业形象，突出Mate系列的独特卖点。

华为的标志是一个简洁的圆形Logo，具有很高的辨识度。在Mate系列的POP广告中，这个标志经常被放大，作为主要的视觉元素，与其他辅助图形和符号形成和谐的组合，突出了品牌的高端感和专业感。

除了标志，华为Mate系列的POP广告还注重色彩的运用，品牌的主要色调是深蓝色和黑色，象征着稳重、商务和高品质感。这种色彩在POP广告中也被广泛运用，突出了Mate系列手机的专业感和高端感。

华为Mate系列的POP广告还注重企业形象的传递，广告中经常对华为Mate手机的高清大屏、出色性能和精美设计进行展示，突出了品牌的专业技术和创新精神。同时，广告中的插图和文字也采用了简洁、大气的设计风格，与品牌形象相呼应。

华为Mate系列的POP广告不仅在视觉上吸引人们的注意力，更通过企业形象的传递，强化了品牌与消费者的情感联系。这种策略不仅提高了品牌的知名度，也提升了消费者的忠诚度和购买意愿。

本章主要讲述了POP广告与企业形象的关系。企业形象通常通过标志、辅助图形、符号或吉祥物等图形和组合形式来展示，并确立企业文化的视觉价值。企业形象的视觉传达活动涉及多个方面，如空间环境设计、设施和用品设计、社会活动和营销活动等，这些载体使企业形象得以在社会中传播。在POP广告设计中，对企业形象的深入理解和应用至关重要，这有助于提升广告效果和企业形象。通过将企业形象融入POP广告设计，可以有效地传达企业的价值观和文化，吸引潜在消费者并增强企业的认知度和信誉。

1. 针对一家具体的企业，分析其企业形象是如何通过标志、辅助图形、符号或吉祥物等来展示的。

2. 研究一家企业的POP广告设计，分析其是如何将企业形象的元素融入POP广告中的。

3. 结合对POP广告的理解，尝试设计一款POP广告来展示某个企业的企业形象，可以从广告的主题、风格、表现手法和传播渠道等方面进行思考，并绘制草图或提供创意概念。

第 9 章

POP 广告设计实战案例

 微课视频

9-1

9-2

9-3

9-4

9-5

1. 掌握POP广告的设计流程。
2. 了解POP广告的设计方法及设计原则。

掌握POP广告的设计过程和表现方法；了解POP广告的实战过程，同时提高实战过程中分析问题和解决问题的能力，从实际案例中学习到针对不同商品的设计方法。

9.1 爱华仕箱包——"铁路"

9.1.1 产品介绍

爱华仕箱包成立于1995年，是一个集研发、生产、营销、物流于一体的中国箱包品牌，以"做品质一流的箱包企业"为使命，专注于为消费者提供全方位的生活旅行解决方案。

爱华仕坚持自主研发与创新，现已拥有数百项专利发明，斩获多个国内外权威大奖。旗下产品涵盖拉杆箱、功能背包、时尚女包——象象包、背不累护脊书包等多个品类，满足不同消费群的个性化出行需求。

其品牌广告语"爱华仕箱包装得下，世界就是你的"，展现出产品的使用价值属性，如图9-1所示。

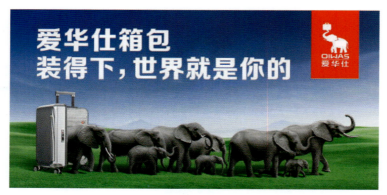

图9-1　爱华仕箱包广告语

9.1.2 设计定位

爱华仕箱包有四个产品卖点：日常百搭色，撞色设计点缀年轻活力；巨能装，书本、电

脑轻松装下；包身防泼水，面料更轻更耐磨；背负更舒适，不勒肩不掉肩。因此，其设计定位为"包身防泼水，面料更轻更耐磨"。

9.1.3 设计意义

爱华仕箱包平面设计海报的设计意义有以下五点。

1. 强调品牌价值

通过设计海报，可以突出爱华仕箱包的独特卖点和品牌价值，例如高品质材料、精湛工艺或独特设计等，这有助于建立品牌形象并提醒目标受众选择爱华仕箱包。

2. 触发情感共鸣

通过使用适当的色彩、图像和文字，设计海报可以唤起观众的情感共鸣。比如，通过采用温暖的色调和柔软的材质，品牌可以传达对舒适、温馨和奢华的追求，从而让目标受众感受到产品带来的愉悦和自信，如图9-2所示。

图9-2　爱华仕箱包平面设计海报

3. 引起好奇心

设计师可以运用创新的排版、有趣的图像和巧妙的构图等手法，吸引目标受众的眼球，并激发他们的好奇心。一张引人注目的海报可以引发人们对爱华仕箱包的关注，并促使他们进一步了解产品的特点和功能。

4. 突出产品功能

通过精心设计的海报，可以凸显爱华仕箱包的特殊功能和优势。例如，通过巧妙的插图或文字说明，展示产品的防水性能、多功能设计或人性化细节等，满足目标受众特定的需求。

5. 与目标受众建立连接

设计海报时要考虑目标受众的喜好、需求和价值观。根据爱华仕的目标受众群体，设计师可以选择适当的风格、色彩和图像来创造与他们之间的共鸣，进而建立情感上的连接。

综上所述，爱华仕箱包平面设计海报的设计意义在于塑造品牌形象，吸引目标受众，激发购买欲望，并传达产品的独特价值和功能。通过精心设计的海报，品牌可以与目标受众建立联系，并在竞争激烈的市场中脱颖而出。

9.1.4 竞品分析

图9-3所示的法国著名行李箱品牌Delsey，对于产品创新的坚持，源于Delsey不断进步所带来的动力。Delsey对于创新的追求及专业服务旅行者的态度，让品牌成长壮大并发展至全球。

Delsey 的公务类产品一直走欧洲经典路线，追求高雅的格调、内敛的品位和外在的风

度，公务类产品不能无原则地引进所谓时尚而放弃一些传统的设计理念。每一款公事包的命名都是一次设计的浓缩，Delsey商务用包更偏向于走简洁的路线。

图9-3　Delsey品牌

Delsey与爱华仕的定位人群是不同的，Delsey的定位人群是商务工作群体，注重产品的功能性使用；而爱华仕的定位人群是年轻人群体，倡导的是活力、青春、旅行。

9.1.5　设计影响力

爱华仕箱包平面设计海报的设计影响力可以从不同的角度来考虑。

1. 品牌曝光度和认知度提升

通过设计精美的爱华仕箱包平面海报，可以吸引观众的眼球，增加品牌的曝光度，并帮助提高品牌的知名度和认知度。好的设计可以让海报在观众中产生强烈的记忆效应，使他们在购买箱包时首选爱华仕。

2. 激发购买欲望和提高销售量

通过巧妙地传达产品的独特卖点、功能和优势，设计海报可以激发目标受众的购买欲望。具有吸引力的设计和适当的情感共鸣可以引起观众的好奇心，促使他们产生购买冲动，从而增加销售量。

3. 建立品牌形象和传达价值观

设计海报是塑造品牌形象和传达品牌价值观的重要工具。通过精心设计的海报，可以传达爱华仕箱包的品质、创新、奢华等品牌形象和价值观。这有助于吸引目标受众并与他们建立情感上的联系，进而形成口碑和忠诚度。

4. 影响购买决策和品牌选择

爱华仕箱包平面设计海报的设计影响力可以扩展到消费者的购买决策过程。通过巧妙地突出产品的特点、功能和解决方案，海报可以在消费者心中营造对品牌的信任和偏好，影响他们的购买决策，使他们选择爱华仕箱包而非其他竞争品牌。

总之，爱华仕箱包平面设计海报的设计影响力是多方面的，包括品牌曝光度和认知度的提升、购买欲望的激发、品牌形象的建立和价值观的传达，以及购买决策的影响等。通过精心设计的海报，可以在目标受众中产生积极反响，从而推动品牌的发展和销售增长。

9.1.6 设计理念

爱华仕的销售卖点是"包身防泼水，面料更轻更耐磨"。因此，设计者可以利用"铁路轨道"作为设计创作的灵感来源。铁路常年被火车碾压，具有极强的耐磨性，因此将铁路钢轨替换成爱华仕箱包，对产品卖点运用放大和夸张手法，可以更好地展现产品耐磨的卖点，如图9-4所示。整个海报以左右对称构图，色彩采用银白色、灰色，通过铁路的视觉透视效果，创造出强烈的视觉冲击力，给人以深刻的视觉体验。

图9-4 爱华仕箱包设计理念

9.1.7 设计过程

从铁路开始构思，铁路象征着品牌强大的耐磨功能，同时传达出可以旅行和携带的商品属性。

（1）对构思进行线性的描画，如图9-5所示。

图9-5 线性的描画

（2）利用行李箱做置换，再进行一点透视的排列，增强细节及透视效果，强化成铁路的形式，如图9-6所示。

图9-6　用行李箱做置换

（3）加上"铁路"的机理形式及投影，增加行李箱的颜色和质感，如图9-7所示。
（4）进行文字和标题的版式排列，形成最终作品，如图9-8所示。

图9-7　加上"铁路"的机理形式及投影

图9-8　进行文字和标题的版式排列

9.1.8 设计作品空间应用展示

爱华仕箱包设计作品的空间应用展示，如图9-9和图9-10所示。

图9-9 空间应用展示（1）

图9-10 空间应用展示（2）

9.2 HBN——焕发新活力

9.2.1 产品介绍

HBN品牌创立于2019年，依托科研创新，以"拥有看得见效果"的创新理念，打造极致功效的抗老护肤品，致力于让用户把每一分钱都花在"有效成分"上。95%以上的HBN产品均通过了第三方权威机构SGS的人体实测，坚持用真实数据确保产品功效名副其实。

作为国内"A醇"抗老领域的开拓者和引领者，HBN拥有数百万A醇的真实用户，是"早C晚A"护肤理念的发起者，如图9-11所示。HBN早C晚A抗老水乳一上线，就成为护肤圈的人气爆款功效护肤品。

图9-11 HBN品牌

9.2.2 设计定位

HBN产品基于"HBN早C晚A——国内早C晚A护肤理念发起者,日间御氧焕亮,夜间塑颜抚纹"这一定位进行产品的视觉设计。

9.2.3 设计意义

HBN护肤品牌的广告设计意义在于通过吸引人的视觉元素和创意概念来吸引目标受众的注意力,并传达品牌的核心价值和品牌故事。

1. 品牌识别度

通过独特的广告设计元素,如标志、颜色、字体等,帮助建立和提升品牌的辨识度。当消费者在不同媒体或平台上看到相似的广告设计时,会更容易将其与HBN护肤品牌联系起来。

2. 传递价值观

广告设计可以传达HBN护肤品牌的核心价值观和品牌理念,即传达品牌关注自然成分、具备环保可持续性、追求美丽与健康的生活方式等。广告设计可以通过图像、文案和符号等方式来呈现品牌的核心价值观,如图9-12所示。

图9-12　HBN广告设计

3. 创造差异化

广告设计可以帮助HBN护肤品牌在激烈的市场竞争中脱颖而出,通过引入与竞争对手不同的设计元素和创意概念,帮助品牌在受众心中建立独特的形象,并增加品牌的可记忆性和诱导性。

总而言之,HBN护肤品牌的广告设计意义在于提升品牌辨识度、传达品牌价值观、吸引目标受众的情感共鸣,并在市场上创造差异化。

9.2.4 竞品分析

自然堂品牌,以"天人合一"的中国哲学思想为基础,倡导"乐享自然、美丽生活"的理念,针对中国人的文化、饮食和肌肤特点进行产品研制,甄选珍稀天然成分并融合先进科技,致力于为中国消费者提供更好、更专业品质的产品和服务。自然堂品牌广告设计如图9-13所示。

图9-13　自然堂品牌

自然堂的使用人群主要是中年女性，因此其功效着重保养护肤。而HBN主要面向年轻人这个消费群体，因此其功效主要是抗老和解决熬夜引起的一系列问题。

9.2.5 设计影响力

1. 品牌知名度

通过独特而有吸引力的广告设计，品牌能够获得更多的曝光度和关注度，从而提高品牌的知名度和可辨识度。

2. 品牌形象

广告设计能够帮助塑造品牌形象，传达品牌的核心价值观、独特性和个性。通过选择合适的设计元素和创意概念，广告设计能够给消费者留下积极、美好的印象。

3. 消费者认同感

通过广告设计展现与目标消费者相符的形象和价值观，能够增强消费者对品牌的认同感和情感共鸣，这种认同感有助于建立忠诚度和购买意愿。

4. 竞争力

独特的广告设计能够帮助 HBN 品牌在竞争激烈的市场中突出重围。通过引入与竞争对手不同的设计风格和创意，品牌可以获得独特的竞争优势，从而吸引更多消费者的关注和选择。

综上所述，HBN品牌的广告设计对于品牌知名度、形象塑造、消费者认同感、竞争力和市场拓展都能产生积极的影响。可见，好的广告设计能帮助品牌在竞争激烈的市场中脱颖而出，并与目标消费者建立长期稳定的关系。

9.2.6 设计过程

该设计从HBN品牌的销售卖点出发，其卖点是"抗衰老、补水"等。因此，设计者可以利用"干涸的土地和繁茂的草地"作为设计创作的灵感。干涸的土地因为HBN的划过而变得具有活力，进而变成了繁茂的草地。通过对产品运用夸张和借代的创作手法，展现了HBN"抗衰老、补水"的产品卖点。

整个海报构图协调，色彩采用大地色和绿色，形成强烈的色彩对比。干涸的土地与绿草地具有强烈的视觉冲击效果，给人一种产品功效放大的感受，如图9-14所示。

图9-14　HBN海报

9.2.7 设计作品空间应用展示

HBN品牌设计作品的空间应用展示，如图9-15所示。

图9-15　HBN空间应用展示

9.3　娃哈哈"城市"系列

9.3.1　产品介绍

娃哈哈创建于1987年，企业规模和效益连续20年处于行业领先地位。作为"改革开放"政策下率先成长起来的企业，娃哈哈坚持秉承"产业报国、泽被社会"的发展理念，近40年来，其扶贫之路始终与公司自身的发展之路相呼应，两者相互促进、相互成就。

娃哈哈的产品涵盖包装饮用水、蛋白饮料、碳酸饮料、茶饮料、果蔬汁饮料、咖啡饮料、植物饮料、特殊用途饮料、罐头食品、乳制品、医药保健食品等10余类200多个品种。其中，纯净水、AD钙奶、营养快线、八宝粥是家喻户晓的国民产品。

9.3.2　设计定位

随着社会经济的发展和居民生活水平的提高，中国软饮料行业的市场规模也在不断扩大。总的来说，软饮料行业的发展主要体现出多层次、多品牌、多特性、容量大、变化快、品牌竞争激烈等特点。现在的饮料市场，碳酸饮料、瓶装水市场趋于成熟，增速放缓；茶饮料、果蔬汁饮料市场蓬勃发展；功能性饮料市场方兴未艾。这就是现在的饮料市场发展的特征。而娃哈哈产品的市场占有率非常高，在消费者心目中的印象也很好。

娃哈哈产品的优缺点如下。

（1）优点：口感好，营养非常丰富；电视广告做得好，宣传广泛；价格实惠，接受范

围广；品牌形象好。

（2）缺点：网络广告宣传力度不够，促销活动少，消费者对娃哈哈新产品了解少；相对其他产品竞争力不够。

9.3.3 竞品分析

针对娃哈哈产品的情况，对其他同类型的品牌进行了调研分析。农夫山泉将自然环境有机地融入设计之中。其品牌理念是：我们尊重自然，而不是漠视自然；我们保护自然，而不是破坏自然。农夫山泉有电解质水、奶茶、咖啡等产品，种类繁多。在包装和广告的制作上，它突出了产品与大自然相融的理念，从而吸引了众多消费者的目光，如图9-16所示。

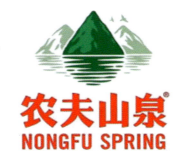

图9-16 农夫山泉

另一个竞品是"可口可乐"这个众所周知的品牌。可口可乐长期致力于社区可持续发展，一直倡导环保节能的理念，其独一无二的包装设计（弧形瓶）已经成为它的文化象征之一。可口可乐以年轻人作为广告的受众群体，以精力充沛的健康的年轻形象为主体，并且不断创新，创造了属于它的辉煌，如图9-17所示。

图9-17 可口可乐

9.3.4 设计理念

这里针对"娃哈哈电解质水"这一产品，设计了四种不同风格的作品。作品围绕能量、口味、性能等元素进行创作，采用视觉中心突出的布局，通过颜色分割、图形点缀来加工整个画面，并适当地留白，让画面整体和谐统一，最终通过Procreate绘画软件呈现整体画面。

9.3.5 设计过程

第一张作品是《充满活力》，为了符合产品的调性，以充电发力作为出发点，增加活

力，奋勇向前。对所有的元素都赋予运动的特性，一个充电口就能引起一系列运动，打造属于娃哈哈的"满电量世界"，正如产品的卖点，时刻补充电解质，让自己充满能量。《充满活力》线稿如图9-18所示。

《充满活力》通过线条的延伸和变化，描绘了齿轮、风力发电、插头等与电有关的元素，并将其与滑板、跑步等运动相互结合。此外，还巧妙地加入了柠檬、藤蔓、高楼等元素作为点缀，使整个画面充满动感。

在广告的用色上，采用了蓝色、绿色和粉色三种颜色的搭配，这些颜色的饱和度较高，相互之间形成对比，赋予画面更多色调，以此表达产品充满青春活力的特性。

广告整体通过色块来处理画面，使不同的人物和物体相互融合，形成强烈的视觉冲击力。采用对角线构图，整体视觉上形成对比，给人一种逻辑清晰的视觉导向，使画面更加生动。喝娃哈哈电解质水，让你活力满满。整体效果图如图9-19所示，局部效果图如图9-20所示。

图9-18　《充满活力》线稿

图9-19　《充满活力》整体效果图

图9-20　《充满活力》局部效果图

第二张作品是《怪诞城市》，结合产品的卖点，采用瓶型+城市+怪诞的元素进行组合绘制，打造娃哈哈电解质水将会带给消费者一个全新的世界：充满活力，奋勇向前，哪怕在一个全新的世界，也可以时刻充满能量。

在《怪诞城市》中，瓶型与城市的剪影结合，点、线、面充满画面，形形色色的高楼大厦，由近及远，由小到大，各种形状相互碰撞，带给人不一样的视觉享受。而图中的人脸给人以怪诞的感受，在搞怪的同时也给人带来欢乐。三类元素之间的互动，是这个画面的亮点，它们为画面赋予生命。《怪诞城市》线稿如图9-21所示。

整体配色上选用红、黄、蓝三种原色，这三种颜色能变幻出丰富多彩的颜色，从而表现出一个丰富多彩的城市。同时将画面分割成无数个小世界，形成透气感，并且画面也有留白，满而不溢，刚刚好。这张作品最终带给人的感受是，娃哈哈可以是具有美感的，可以变幻更多不一样的色彩，娃哈哈电解质水能够满足年轻人的需求，打造更具活力的电解质世界。整体效果图如图9-22所示，局部效果图如图9-23所示。

图9-21 《怪诞城市》线稿

图9-22 《怪诞城市》整体效果图

图9-23 《怪诞城市》局部效果图

第三张作品是《无限可能》,结合产品的定位,娃哈哈电解质水补充能量,给人无限可能。《无限可能》线稿如图9-24所示。

将电解质拟人化处理,一个个小小的电解质对人体来说将带来无限可能,为人们补充能量,使人们奋勇向前,激发人的潜能。画面用卡通形象进行了梦幻联动,选用泡泡玛特和类似涂鸦的形式,同时对卡通形象进行了色彩的分割,让画面整体更加饱满。这样做其实是结合当下比较流行的元素,紧跟时代的步伐,使画面里多了一份童趣,给人无限可能。局部效果图如图9-25所示。

弧形的背景装饰,膨胀得类似气球的图形铺满背景,仿佛随时可以爆发能量。配色上选用饱和度很高的色彩,红绿对比鲜明,蓝紫色装饰,粉橙色点缀。不局限于单一颜色,任由色彩自由发挥,各种颜色的相互碰撞,让画面更加具有冲击力。用多种颜色来分割和穿插画面,使它们既可以互相融合在一起,也可以作为独立的个体存在,整体更加和谐完整。构图上采用中心构图的布局,将画面的中心放在视觉集中的部分,给人一种每个元素都在漂浮、往中间汇聚的感觉,更加突出主体。整体效果图如图9-26所示。

图9-24 《无限可能》线稿

图9-25 《无限可能》局部效果图

第四张作品是《活力柠檬》,结合产品的理念,从产品的口味出发,采用柠檬+火山+瓶型的元素进行绘制,将物体形象化,表现出一种动态活力的感觉。火山一层层爆炸,喷溅出能量,不断蔓延,而柠檬可以是齿轮在奔跑,也可以是图案装饰,还可以是火山的伙伴,两者在有趣地交谈。瓶子被小女孩当作飞毯,带她去火山爆发的世界漫游,这是一场充满乐趣的旅行,有娃哈哈相伴,不怕没有能量。《活力柠檬》线稿如图9-27所示。

在颜色上选用柠檬的黄绿配色,不同纯度的黄绿色,层层叠加,并不是不同颜色才叫丰富多彩,一种颜色也可以带来彩色世界。其中小女孩用蓝色点缀,不抢画面,色块与色块组

合，将画面串联起来。构图上采用半包围的构图，流动性很强，用柠檬的黄绿来加工画面，色块与色块的叠加、分割，让平面化的东西动起来，给画面赋予活力。

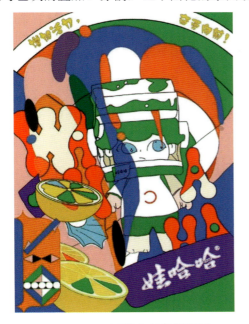

图9-26　《无限可能》整体效果图

图9-27　《活力柠檬》线稿

9.3.6　设计作品空间应用展示

娃哈哈设计作品空间应用展示，如图9-28至图9-30所示。

图9-28　空间应用展示（1）

图9-29 空间应用展示(2)

图9-30 空间应用展示(3)

本章通过多个实战案例展示了POP广告设计的特性和要求。首先,强调了POP广告设计的目标性、系统性、创造性、变通性、前瞻性和可行性等特点。在设计过程中,需要深入了解设计主体的优势和属性特征,以及同类产品的优缺点,明确设计定位与方向。根据企业要

求进行设计，综合考虑展示媒体和预算，力争设计新颖，展现独特艺术效果，打动人心，从而发挥POP广告的作用。通过对这些实战案例进行解析，读者可以更好地理解POP广告设计的实际操作和创意应用，提高设计水平，为企业形象和市场推广作出更有价值的贡献。

1．如何平衡POP广告设计的目标性和创意性？在实际操作中，如何确保设计既符合企业的要求，又能吸引目标受众的眼球？

2．通过本章的实战案例，分析哪些设计策略和技巧对POP广告设计最有价值。

3．选取一个商业项目，深度分析并选定一个项目进行综合创作。

要求：

（1）调性定位准确。

（2）色彩搭配和谐。

（3）文字设计吻合商品属性。

（4）视觉形象元素布局合理。

（5）构思创意新颖。

参 考 文 献

[1] 吴慧莹，范军，韩滨阳. 视觉思维在壁画设计艺术中的表现与应用[J]. 美与时代（城市版），2014（11）.
[2] 刘雅婷. 壁画设计中装饰材料的形象表述[J]. 华章，2012.
[3] 孙随太. 论现代室内装饰壁画设计与军事文化的关系[J]. 艺术科技，2014（11）.
[4] 孙薇，朱磊，田园. 壁画设计[M]. 北京：清华大学出版社，2015.
[5] 吴松. 壁画设计与制作[M]. 重庆：重庆大学出版社，2002.
[6] 李辰. 西方古代壁画史[M]. 北京：北京大学出版社，2007.
[7] 王冠. 浅析壁画与公共艺术的关系[J]. 安徽文学，2011.
[8] 曲正媛. 传统吉祥纹样在东北养生产品包装设计中的应用研究[D]. 长春理工大学，2019.
[9] 陶雨婷. 浅谈原研哉极简设计的美学思想[D]. 山东大学艺术学院，2020.